高等院校艺术学门类"十四五"系列教材

数字化影视剪辑与合成

SHUZIHUA YINGSHI JIANJI YU HECHENG

主编 ◎ 杨　恒　杨亚洁
参编 ◎ 徐　景　桂　蕊

华中科技大学出版社
http://www.hustp.com
中国·武汉

内容简介

本书对数字化影视剪辑与合成的研究主要包括以下几个方面：①基于视听语言镜头画面组接的基本原则；②非线性编辑系统的概念与后期剪辑流程；③基于 Pr 的数字化影视剪辑的转场方法；④ Pr 软件的常用后期制作技巧；⑤数字化影视剪辑与合成综合实训。本书力求将视听画面组接规律与当今流行的后期制作技术结合起来，对高校影视专业剪辑思维与技巧训练进行探讨。

图书在版编目（CIP）数据

数字化影视剪辑与合成/杨恒，杨亚洁主编．—武汉：华中科技大学出版社，2022.5（2025.1重印）
ISBN 978-7-5680-8194-8

Ⅰ．①数… Ⅱ．①杨… ②杨… Ⅲ．①数字技术—应用—影视艺术—剪辑 Ⅳ．① J932-39

中国版本图书馆 CIP 数据核字 (2022) 第 063735 号

数字化影视剪辑与合成
Shuzihua Yingshi Jianji yu Hecheng

杨恒 杨亚洁 主编

策划编辑：彭中军
责任编辑：白　慧
封面设计：孢　子
责任监印：朱　玢

出版发行：华中科技大学出版社（中国·武汉）　　电话：（027）81321913
　　　　　武汉市东湖新技术开发区华工科技园　　　邮编：430223
录　　排：武汉创易图文工作室
印　　刷：武汉市洪林印务有限公司
开　　本：880 mm×1230 mm　1/16
印　　张：8.5
字　　数：253 千字
版　　次：2025 年 1 月第 1 版第 2 次印刷
定　　价：59.00 元

本书若有印装质量问题，请向出版社营销中心调换
全国免费服务热线：400-6679-118　竭诚为您服务
版权所有　侵权必究

前言

目前，国内影视媒体创作空前繁荣，大到一部投资过亿的电影，小到一个网上发布的短视频，数字化影视剪辑与合成技术得到了广泛应用。按照影视行业的一般运作流程，影视剪辑是一部影视作品后期制作中的重要环节，也是决定一部影片镜头画面质量水平的关键。对于各大高校目前开设的影视专业来说，数字化视频剪辑（统称为后期制作）已经是必不可少的一门专业必修课。

国外有大量书籍专注于研究电影当中的剪辑思维与镜头匹配的原则，而国内剪辑教材的编写多以软件与操作流程介绍为主，实践与理论相结合的书籍还不是很多。影视后期剪辑思维的训练与视听语言的学习密切相关，从事数字化剪辑工作的人也需要掌握非线性编辑系统的操作技巧。因此，从影视创作的角度出发，我们首先需要掌握的是视听语言中镜头组接的一般规律，其次才是后期软件的处理技巧。

本书对数字化影视剪辑与合成的研究主要包括以下几个方面：①基于视听语言镜头画面组接的基本原则；②非线性编辑系统的概念与后期剪辑流程；③基于 Pr 的数字化影视剪辑的转场方法；④ Pr 软件的常用后期制作技巧；⑤数字化影视剪辑与合成综合实训。本书力求将视听画面组接规律与当今流行的后期制作技术结合起来，对高校影视专业剪辑思维与技巧训练进行探讨。

编 者
2022 年 2 月

目录

第一章　数字化影视剪辑与合成概述　　001

第一节　影视创作的数字化时代　　002
第二节　数字化影视剪辑与合成中镜头组接的基本原则　　002

第二章　非线性编辑系统的概念与操作流程　　005

第一节　非线性编辑的定义与优势　　006
第二节　非线性编辑系统中的概念介绍　　006
第三节　非线性编辑系统软件介绍　　010

第三章　Premiere Pro CC 2018 剪辑软件的基本操作流程　　011

第一节　Premiere Pro CC 2018 工作界面　　012
第二节　Premiere Pro CC 2018 素材导入和管理　　015
第三节　Premiere Pro CC 2018 时间线　　017
第四节　Premiere Pro CC 2018 素材剪辑与合成　　018
第五节　Premiere Pro CC 2018 关键帧动画　　020
第六节　Premiere Pro CC 2018 文件输出　　023

第四章　基于 Premiere Pro CC 的转场方法　　025

第一节　转场的概念与分类　　026
第二节　电影中的无技巧转场分析　　026
第三节　Premiere Pro CC 2018 的技巧转场　　038

第五章　Premiere Pro CC 2018 的滤镜特效　　043

第一节　色彩原理与 Premiere Pro CC 2018 中的调色滤镜　　044
第二节　影像分析器——示波器　　046
第三节　Premiere Pro CC 2018 调色工具　　050

第六章　Premiere Pro CC 2018 常用效果制作　061

第一节　分屏画面　062
第二节　穿梭镜头　070
第三节　滑动变焦　072
第四节　光流法慢放升格　074
第五节　转场插件与预设的运用　075
第六节　时间重映射　082

第七章　Premiere Pro CC 2018 的字幕制作　085

第一节　影视作品中字幕的分类与作用　086
第二节　认识"字幕"窗口　086
第三节　创建字幕　088

第八章　Premiere Pro CC 2018 的声音编辑　095

第一节　声音概述　096
第二节　Premiere Pro CC 2018 音频剪辑基础　097
第三节　Premiere Pro CC 2018 音频混合器　100

第九章　Premiere Pro CC 2018 综合实训　105

第一节　预告片剪辑　106
第二节　访谈节目剪辑　110
第三节　Vlog 短视频制作　116

参考文献　127

第一章
数字化影视剪辑与合成概述

第一节　影视创作的数字化时代

近年来，视频门户网站、移动端等网络平台迅速发展，信息化数字技术正在不断改变着人们的生活。国内影视媒体也随之迅速发展起来，各类网络剧、微电影、短视频已经成为人们日常娱乐生活中不可或缺的一部分。

随着科技的发展，电影、电视当中越来越多地运用数字技术来进行一些特效镜头的制作。2009年，加拿大导演詹姆斯·卡梅隆执导的科幻电影《阿凡达》中，运用数字技术创造了一个幻想星球上的社会与种族，这也标志着电影正式进入数字技术时代。数字技术的飞速发展可以说极大地推动了影视后期制作系统的数字化进程。影视后期制作技术已经能够完美地融合最新的数字科技，集合强大的编辑功能和硬件优势，为影视创作提供了良好的技术基础和无限的创意可能。

影视艺术发展至今，已有一套较为完善的语言体系，即影视视听语言。同时，科学技术的发展对影视创作也起着关键性的作用。从世界上第一部电影《火车进站》的诞生到第一部有声片《爵士歌王》的出现，每一次科技的突破带来的不仅是电影史上视听艺术的巨大变革，还有视听媒介与影视制作设备的更新换代。

国内影视行业里，数字化非线性编辑系统因其特有的优势早已取代了线性编辑系统。相对于已经淘汰多年的线性编辑系统来说，数字化非线性编辑系统具备了以下5项优势：①素材的数字化处理；②基于网络的即时共享功能；③影像质量损失小；④素材调用的随机性与信息存储的平行性；⑤能进行多重影像的合成。新技术、新设备的应用不断提高着影像后期制作的水平，也不断简化着影视剪辑工作的流程。

然而，影视剪辑训练不仅需要专业的剪辑软件，还需要了解镜头画面的组接技巧，从视听语言的角度出发，通过剪辑软件处理前后镜头画面的匹配关系。从培养专业的影视剪辑师的角度来看，踏入剪辑领域的前提是同时具备影视剪辑思维和剪辑软件操作能力。在影视艺术日趋成熟的今天，创作者应当把视听艺术的相关元素与后期剪辑的技巧相结合，以达到最佳的视听效果。

第二节　数字化影视剪辑与合成中镜头组接的基本原则

在数字化非线性编辑系统中，对剪辑的准确描述是：一种主要用于图像组合的手段，它将模拟或虚构的时空关系以一般人可以接受的方式进行组合，以达到叙述、抒情和表现的目的，从而完善并升华电影语言。在影像创作的过程中，创作者首先将拍摄好的素材通过电脑传输到储存媒介上，根据不同的内容创建素材库，将素材进行分类管理。在后期进行非线性编辑的过程中，能够高效地调用素材进行创作与完善。通过数字剪

辑与合成，能够轻易地实现镜头间的转换与画面的前后匹配，使得创作者在作品发行之前就能够预览作品的各项效果，从而对作品的画面、声音和镜头进行进一步调整。

剪辑已经成为影视创作中的一个极为重要的环节，一部好的电影，后期制作是必不可少的。剪辑师需要根据导演的意图和影视作品的具体要求，对镜头进行选择和重组，按照画面的逻辑关系进行组接。前后镜头的组接是影像剪辑的基本要求，需要达到画面流畅自然、动作连贯、节奏鲜明的效果。镜头是影像结构中的最小单位，它对影视作品的段落组合起着至关重要的作用。在组接镜头时，必须选择恰当的"剪辑点"，使前后镜头组合起来能够构成一个完整的动作或概念。剪辑亦被称为"隐形的艺术"，好的剪辑师能发现影视镜头中细微的关键性剪辑点，理解导演的意图和演员的表演，让观众沉浸在影片所创造的虚拟世界当中。

任何影视作品都是由一系列的镜头按照一定的顺序组接起来的。这些镜头之所以能够延续下来，作为一个完整的统一体呈现在观众面前，是因为镜头的衔接符合了一定的规律和相应的原则。本书将镜头组接需遵循的原则总结如下。

一、镜头组接需遵循的基本原则

镜头组接的基本原则是突出和强化被摄主体的本质特征，引导并加深观众对画面内容的理解，增强作品的艺术感染力。影像剪辑的历史是观众对视听语言的接受史，新的剪辑方式成功与否要看观众是否能够接受作品剪辑后的叙事逻辑。剪辑需要模仿人们观察、思考和感受，因此镜头的组接需要符合人们生活与思考的逻辑，同时需要符合艺术审美的逻辑。影视作品表达的思想和主题必须要明确，在确定观众的心理需求后选择恰当的镜头，并根据镜头组接的基本原则将它们组合在一起。

二、景别变化遵循循序渐进的原则

在拍摄时，景别的变化需要遵循循序渐进的原则。景别取决于相机与被摄主体之间的距离，景别变化的方式与相机的运动方式密切相关。比如，前进式景别变化是镜头从远景推至特写画面，这样的景别变化可以用来表现从低沉到高昂的画面情绪。在剪辑时，一般会根据影片的故事逻辑进行叙述。在一些特殊的镜头段落当中，也经常会插入一些特写镜头来营造悬念和吸引观众的视线，打破了常规的循序渐进法则。

三、镜头组接遵循轴线原则

轴线是由被摄主体的视线方向、运动方向和不同对象之间的关系所形成的一条虚拟的线。在镜头组接时，画面被分切，使观众在观察事物的方向、角度、空间、时间顺序等方面产生了一定的间断。为了使观众在观看影片时形成完整统一的空间概念，镜头的组接多数情况下需要遵循轴线原则。轴线原则也称为180°原则，在拍摄同一个场面中的相同主体时，摄像机机位需设置在轴线的同一侧，即180°以内的区间。这样拍摄出来的画面无论角度如何变化，镜头连接起来后都不会在画面上造成方向的错乱。如不遵循轴线原则，则会产生"越轴"现象，这样拍摄出来的画面容易引起视觉混乱，让观众对拍摄主体的运动方向产生误解，弄不清场景画面中真实的时空关系。

四、镜头组接遵循画面连贯原则

镜头的组接一般需要遵循"动接动""静接静"的原则。如果影片画面中同一主体或不同主体的动作是连贯的，可以动作接动作，达到镜头流畅过渡的目的，简称为"动接动"。如果两个画面中的主体的动作是不连贯的，或者中间有停滞，那么这两个镜头的组接必须在前一个画面主体做完一个完整动作停下来后，再

接上一个从静止到运动的镜头,这就是"静接静"。"静接静"组接时,前一个镜头结尾停止的片刻叫"落幅",后一个镜头运动前静止的片刻叫"起幅",起幅与落幅的时间间隔为1~2秒。运动镜头和固定镜头组接,同样需要遵循"动接动""静接静"的规律。如果一个固定镜头要接一个摇镜头,则摇镜头开始要有"起幅";相反,一个摇镜头接一个固定镜头,那么摇镜头要有"落幅",否则画面就会给人一种跳动的视觉感。当然,某些特殊情况下,需要营造影片的节奏感,也存在"动接静""静接动"的衔接。

五、镜头组接遵循画面长度适宜原则

在组接镜头时,每个镜头的停滞时间长短需要根据要表达的内容和观众的接受程度来决定,还要考虑到画面构图等因素。远景、中景等镜头范围较大,画面包含的内容较多,观众需要更多的时间才能看清这些画面,需要的时间就相对长一些。而近景、特写等镜头范围小,画面包含的内容也较少,所以画面时间相对短一些。另外,动态镜头容易引起人们的注意,画面时间要短一些,而静态画面持续的时间可以稍长一些。

六、镜头组接遵循色调统一原则

在影片中,整体色调的统一是奠定影片氛围和风格的重要因素,如青春爱情题材的影片多为暖色调,而惊悚、恐怖题材的影片多为冷色调。这就意味着同一部电影中不同画面之间的组接必须保持色彩的一致性。当然,对于一些做消色处理的画面,可能是插入了一段回忆镜头,这时候如果再接上一些色彩明艳的画面,则可以用来表示之后的故事发展是温情而使人向往的。

七、镜头组接遵循节奏统一原则

在任何一部影片中,节奏都起着至关重要的作用。可以通过不同的节奏将表演、故事、摄影、声音等元素连接在一起,用来控制观众接收信息的速度。比如在一个气氛紧张的枪战场面里,突然插入一些节奏缓慢或是定格的画面,会使观众产生突兀或倒置的视觉感受。剪辑时需要严格控制镜头的长度和数量,删除多余的部分,使镜头的变化速度与观众的心理需求一致,以便更好地调动观众的情绪。

在影片的剪辑实践中,应遵循以上原则,将技术与艺术有机结合起来,提高影像创作水平和审美能力。

第二章

非线性编辑系统的概念与操作流程

第一节 非线性编辑的定义与优势

非线性编辑（nonlinear editing）是对数字化多媒体素材（多为视频和音频素材）进行剪辑、修改和处理，制作视频或多媒体节目的技术，主要用于电视节目的后期制作、电影剪辑、多媒体设计、动画以及电脑游戏制作等领域。

非线性编辑借助计算机来进行数字化制作，几乎所有的工作都在计算机里完成，不再需要那么多的外部设备，可以实现对素材的瞬间调用，突破单一的时间顺序限制，将素材按各种顺序排列，具有快捷、简便、随机的特性。非线性编辑系统中，素材只要上传一次就可以多次编辑，信号质量始终不会变低，所以节省了物力和人力，提高了效率。

非线性编辑需要专用的编辑软件、硬件，现在绝大多数的影视制作机构都采用的是非线性编辑系统。非线性编辑系统以硬盘为存储载体，将存储的信号从模拟信号转换为数字信号，存储在计算机中随时调用。非线性编辑系统集视/音频编辑、特技机、字幕机、调音台等诸多功能于一体，不仅可以录放图像、声音和编辑节目，而且能在任意时间对素材进行剪辑与修改。

第二节 非线性编辑系统中的概念介绍

数字化影视后期制作涉及许多非线性编辑系统中的基础概念，在了解这些概念之后，才能更好地掌握非线性编辑系统的原理和操作方法。

1. 帧和帧速率

帧（frame）：视频媒体中一个完全静止的图像。媒体画面由一系列帧组成，帧在一定的顺序和速度下播放就形成了动态影像。

帧速率（frame rate）：每秒内所播放的帧的数量，单位是帧/秒（fps）。通常，电影画面的帧速率为 24 fps 或 25 fps，如果要使画面更加流畅，则需要设置更高的帧速率。

2. 电视制式

电视信号的标准简称制式，可以简单地理解为用来实现电视图像或声音信号所采用的一种技术标准。电视制式就是指一个国家或地区在播放电视节目时所采用的特定制度和技术标准。世界上主要使用的电视制式有 PAL、NTSC、SECAM 三种，中国大部分地区使用 PAL 制式，日本、韩国、东南亚地区以及美国等国家使用 NTSC 制式，俄罗斯则使用 SECAM 制式。国内市场上买到的正式进口的 DV 产品都是 PAL 制式。

1）NTSC 制式

NTSC 制式是美国于 1953 年 12 月首先研制成功的，并以美国国家电视系统委员会（National Television System Committee）的缩写命名。这种制式的色度信号调制特点为平衡正交调幅制，即包括平衡调制和正交调制两种。NTSC 制式电视以 29.97 fps（简化为 30 fps）的速度运行，电视扫描线为 525 线，偶场在前，奇场在后。标准的数字化 NTSC 电视标准分辨率为 720×480，24 bit 的色彩位深，画面的宽高比为 4：3 或 16：9。NTSC 电视制式用于美国、日本等国家和地区。

2）PAL 制式

PAL 是英文 phase alteration line 的缩写，意思是逐行倒相。PAL 由德国人 Walter Bruch 在 1967 年提出。PAL 制式电视的标准帧速率为 25 fps，电视扫描线为 625 线，奇场在前，偶场在后。标准的数字化 PAL 电视标准分辨率为 720×576，24 bit 的色彩位深，画面的宽高比为 4：3。PAL 电视制式用于中国、大部分欧洲国家、南美和澳大利亚等。

3）SECAM 制式

SECAM 是法文 sequentiel couleur a memoire 的缩写，意为"按顺序传送彩色与存储"。SECAM 制式又称塞康制，1966 年由法国研制成功，属于同时顺序制。一共有三种形式的 SECAM：法国 SECAM(SECAM-L)、SECAM-B/G、SECAM D/K。SECAM 制式的帧速率为 25 fps，每帧 625 行；隔行扫描，画面比例为 4：3，分辨率为 720×576，约 40 万像素；亮度带宽 6.0 MHz，彩色幅载波 4.25 MHz，色度带宽 1.0 MHz(U)、1.0 MHz(V)；声音载波 6.5 MHz。

在处理视频时，后期编辑软件中的制式设置需和素材的制式相统一，制式之间不能相互转化。

3. 分辨率和像素宽高比

影像的质量不仅仅取决于帧速率，每一帧画面所包含的信息量也是一个重要的影响因素。分辨率可以从显示分辨率与图像分辨率两个方向来分类。显示分辨率（屏幕分辨率）是屏幕图像的精密度，是指显示器所能显示的像素有多少。由于屏幕上的点、线和面都是由像素组成的，显示器可显示的像素越多，画面就越精细，同样的，屏幕区域内能显示的信息也越多，所以分辨率是个非常重要的性能指标。可以把整个图像想象是一个大型的棋盘，而分辨率的表示方式就是所有经线和纬线交叉点的数目。显示分辨率一定的情况下，显示屏越小，图像越清晰；反之，显示屏大小固定时，显示分辨率越高，图像越清晰。图像分辨率则是单位英寸中所包含的像素点数，其定义更趋近于分辨率本身。

分辨率决定了视频图像细节的精细程度。通常情况下，图像的分辨率越高，所包含的像素就越多，图像就越清晰，印刷的质量也就越好。同时，它也会增加文件占用的存储空间。描述分辨率的单位有 dpi（点每英寸）、lpi（线每英寸）和 ppi（像素每英寸）。

像素宽高比是影像画面中一个像素的宽度和高度的比例。不同视频格式使用的像素宽高比不同。视频清晰度可分为标清（SD）和高清（HD）两种类别，其中高清视频的垂直分辨率在 720p 及以上，包括 720p、1080p、1080i 等。高清视频的帧宽高比一般为 16：9。

4. 视频压缩

视频压缩也称视频编码，是指通过特定的压缩技术，将某种视频格式的文件转换成另一种视频格式的文件的方式。将拍摄的素材信息从模拟信号转换为数字信号之后，需要对视频素材进行压缩，其目的是减少文件中多余的数据，节省存储空间。视频压缩技术是计算机处理视频的前提。视频信号数字化后数据带宽很高，通常在 20 MB/秒以上，因此计算机很难对其进行保存和处理。采用压缩技术以后，通常数据带宽可以降到 1～10 MB/秒，这样就可以将视频信号保存在计算机中并做相应的处理。不同的压缩编码对应不同的压缩

格式，也就是视频格式。

5. 常见的视频编码

在影视作品制作过程中，经常会遇到软件无法识别素材格式的情况，无法在软件中打开和编辑素材。一般情况下，这都是编码无法被识别所引起的问题。视频编码就是指使用特定的技术对视频进行压缩，在尽量不损坏其播放效果的情况下减小其体积的一种方式。

国际电信联盟制定的 H.261、H.263、H.264 以及国际标准化组织制定的 M-JPEG 和 MPEG 系列标准是常用的视频编码标准。除此之外，还有 RealNetworks 公司的 Real Video，微软公司的 WMV、VC-1，以及苹果公司的 QuickTime 等。

在日常的使用过程之中，为了满足不同编码素材的播放和使用要求，应安装对应的素材编码器。大多数视频播放器都包含各种视频编码器。不同的视频编码压缩后所呈现的画面质量都有所不同，目前常用的高清编码有 H.264、MPEG-2 和 VC-1 等。H.264 是目前使用最为广泛的视频编码标准，它具有极高的压缩比，在视频质量相同时，H.264 的数据压缩率比 MPEG-2 高 2~3 倍，但 H.264 对电脑的配置要求较高，计算方式较为复杂。MPEG-2 是 DVD 视频使用的编码标准，年代较为久远。VC-1 编码的数据压缩率在前两者之间，与 H.264 画质接近，硬件要求较 H.264 低。

6. 常见的视频格式

1）AVI 动态压缩格式

AVI 的全称为 audio video interleaved，即音频视频交错格式，是将语音和影像同步组合在一起的文件格式。它对视频文件采用了一种有损压缩方式，该方式的压缩率比较高，因此尽管画面质量不是太好，但其应用范围仍然非常广泛。AVI 支持 256 色和 RLE 压缩。AVI 信息主要应用在多媒体光盘上，用来保存电视、电影等各种影像信息。

DV 格式的英文全称是 digital video format，是由索尼、松下、JVC 等多家厂商联合提出的一种家用数字视频格式。数码摄像机就是使用这种格式记录视频数据的。它可以通过电脑的 IEEE 1394 端口传输视频数据到电脑，也可以将电脑中编辑好的视频数据回录到数码摄像机中。这种视频格式的文件扩展名一般是 .avi，所以也叫 DV-AVI 格式。

2）MOV 格式

MOV 格式即 QuickTime 影片格式，它是苹果公司开发的一种视/音频文件格式，用于存储常用的数字媒体类型。当选择 QuickTime 作为"保存类型"时，动画将保存为 .mov 文件。QuickTime 可用于保存音频和视频信息，包括苹果和 Windows 系统在内的所有主流电脑平台都支持该格式。

MOV 具有跨平台、较小的存储空间等技术特点，采用了有损压缩方式的 MOV 格式文件，画面效果较 AVI 格式要稍微好一些。MOV 是一种大家熟悉的流式视频格式，能被众多的多媒体编辑及视频处理软件所支持，因此用 MOV 格式来保存影片是一个非常好的选择。有些非线性编辑软件也可以对这种格式的文件进行处理，其中包括 Adobe 公司的专业级视频处理软件 After Effects 和 Premiere。

3）HDV 格式

HDV 是高清格式的一种，由索尼、夏普、佳能、JVC 于 2003 年 9 月 30 日联合宣布。提出 HDV 标准是为了开发准专业小型高清摄像机和家用便携式高清摄像机，使高清技术能够在更广的范围内普及。

4）MKV 格式

与 AVI 格式一样，MKV 格式可以用来封装多种编码格式的视频流，是一种较为万能的封装器。

5）WAV 格式

WAV 格式是微软公司推崇的一种网络视频格式，常用来封装采用 WMV、VC-1 编码的视频流，有较高的压缩比。

6）RM/RMVB 格式

RM/RMVB 格式用来封装采用 Real Video 编码的音视频流，有较高的压缩比，但有很多视频编辑软件不支持该格式。

7）TS 格式

TS 格式是高清视频专用的封装容器，多见于原版的蓝光、HD、DVD 转换的视频影片，一般采用 H.264、VC-1 等最新的视频编码。

8）MP4 格式

目前 MP4 格式广泛用于封装 H.264 视频和 ACC 音频。

9）3GP 格式

3GP 格式相当于 MP4 格式的简化版，其文件的体积更小，也是手机可以播放的视频格式。3GP 格式支持多种视频编码，除 H.264 以外，还有 H.263 和 MPEG-4 等。

高清是新一代的视频标准，高清视频比例一般为 16∶9，其分辨率高于或等于 1280×720。对应的，低于这个分辨率的视频，一般称为标清视频。

目前，高清视频的分辨率主要是 1280×720 和 1920×1080，一般采取以下方式表示：1080/50i。其中，1080 表示分辨率为 1920×1080，50 表示每秒播放 50 帧，i 表示隔行扫描。对应的，分辨率为 1280×720，每秒播放 30 帧，逐行扫描的视频表示为 720/30p。

7. 常见的图像格式

1）JPEG 格式

国际标准化组织于 1986 年成立了联合图片专家小组 (Joint Photographic Expert Group, JPEG)，主要致力于制定连续色调、多级灰度、静态图像的数字图像压缩编码标准。JPEG 图像格式能在压缩率较高的情况下得到质量较好的图像。

2）BMP 格式

BMP 格式是微软推出的图像格式，采用无损压缩技术，图像质量高，文件存储空间稍大。

3）GIF 格式

GIF 格式是互联网上常见的图像文件格式，支持透明图层背景和动画，但其中包含的色彩只有 256 种，因此在视频编辑中使用较少。

4）PNG 格式

PNG 格式支持 24 位图像，具有较高的压缩比，支持透明图层的使用，多用于 logo 等素材的导出。

5）TIFF 格式

TIFF 格式采用无损压缩方式来储存图像信息，图像的整体质量较高。

6）PSD 格式

PSD 格式是 Photoshop 的专用文件格式，可保存多个图层和透明信息等，可以直接导入 Premiere 软件中使用。

7）AI 格式

AI 格式是 Adobe Illustrator 的专用文件格式，用来保存矢量图形，可以直接导入 Premiere 软件中使用。

8. 常见的音频格式

1）WAV 格式

WAV 格式是微软公司开发的一种音频文件格式，它与大多数应用程序都能很好地兼容。标准格式化的 WAV 音频文件的音质与 CD 相似。

2）AIFF 格式

AIFF 格式是苹果公司开发的音频文件格式，与 WAV 相似，能与大多数应用程序很好地兼容。

3）MP3 格式

MP3 格式是一种采用有损压缩技术的音频文件格式，压缩率可达到 1 ：10。MP3 文件的体积小，音质较好，是常用的一种音频格式。

4）WMA 格式

WMA 格式是微软公司推荐的一种音频文件格式，压缩率为 1 ：18，音质与 MP3 相差不大。

第三节　非线性编辑系统软件介绍

1. Adobe Premiere

Adobe 公司创建于 1982 年，是世界领先的数字媒体和在线营销方案的供应商。Adobe Premiere 是一款常用的、编辑画面质量良好的视频编辑软件，由 Adobe 公司推出。它拥有较好的兼容性，且可以和 Adobe 公司推出的其他软件相互协作。Adobe Premiere 是视频编辑爱好者和专业人士必不可少的视频编辑工具，是目前在国内电脑上安装与使用最为广泛、功能最全的后期剪辑软件。

2. Final Cut Pro

Final Cut Pro 是苹果公司开发的一款专业视频非线性编辑软件。第一代 Final Cut Pro 于 1999 年推出，而最新版本 Final Cut Pro X 包含后期制作所需的一切功能，导入并组织媒体、编辑、添加效果、改善音效、颜色分级以及交付，所有操作都可以在该应用程序中完成。目前该软件主要在苹果操作系统下使用，在国内的使用范围相对较小。

本书以 Premiere Pro CC 2018 为主要工具进行项目合成的实际操作，Premiere Pro CC 2018 剪辑与合成软件版本较新、性能稳定、操作简单，在国内普及率高，是各大高校非线性编辑课程使用最多的剪辑软件。

第三章

Premiere Pro CC 2018 剪辑软件的基本操作流程

本章节主要介绍 Premiere Pro CC 2018 剪辑软件的工作界面及基本操作流程，涉及工作区的调整、剪辑工具的使用、关键帧动画的设置及输出设置，是今后所有工作的基础。

第一节　Premiere Pro CC 2018 工作界面

1. 打开 Premiere Pro CC 2018 程序，新建一个项目文件

双击桌面上的 Premiere Pro CC 2018 程序图标，打开该程序后会看见 Adobe Premiere Pro CC 2018 的导览界面，如图 3-1-1 所示。

如果需要新建项目文件，则点击"新建项目"按钮；如果需要打开以往编辑过的项目文件，可点击"打开项目"按钮；如果已经制作过多个项目文件，则最近使用过的 5 个项目名会显示在界面中间靠左侧的位置。

新建项目文件后，会出现"新建项目"对话框，如图 3-1-2 所示，点击"位置"栏右侧的下拉箭头，可以选择项目文件的存储路径。最好在电脑中先设置一个非 C 盘的适用于该项目的文件夹，在此文件夹下保存和管理项目文件。在"名称"栏里输入项目的名字，之后点击"确定"。

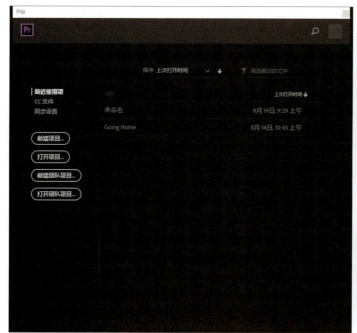

图 3-1-1　Adobe Premiere Pro CC 2018 导览界面

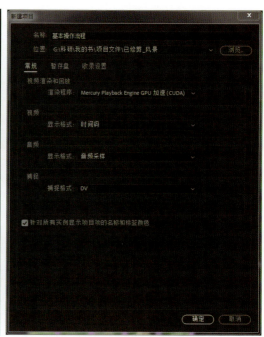

图 3-1-2　"新建项目"对话框

如图 3-1-3 所示，弹出"新建序列"对话框后，可以选择 DV-PAL 格式下的"标准 48kHz"选项，再点击"确定"，就建立了一个 Premiere Pro CC 2018 项目文件，之后弹出 Premiere Pro CC 2018 的操作界面，如图 3-1-4 所示。

[知识点介绍] 序列就是 Pr 软件中建立的一种视频编辑框架，类似的概念在其他的剪辑软件中也可以看见，如 Final Cut Pro 中的新建项目、After Effects 中的新建合成等。

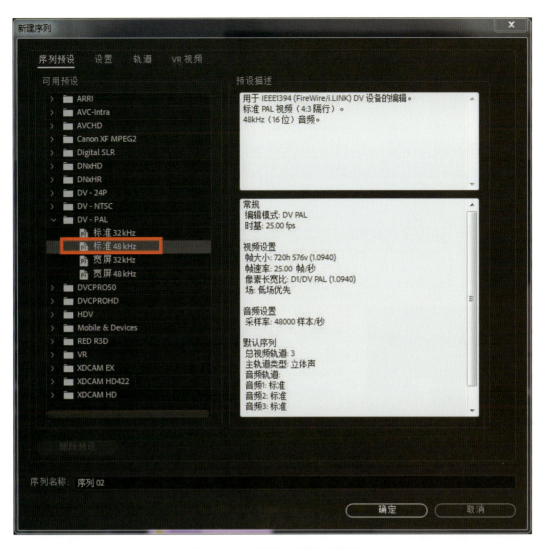

图 3-1-3 "新建序列"对话框

图 3-1-4 Premiere Pro CC 2018 的操作界面

2. Premiere Pro CC 2018 界面布局

Adobe 公司出品的软件的界面布局和其他软件一样，分菜单栏和图形栏两大块。菜单栏有 8 个菜单项，分别是文件、编辑、剪辑、序列、标记、图形、窗口、帮助，如图 3-1-5 所示。图形栏有 6 个窗口界面，分别是项目窗口、时间线窗口、素材 / 特效控制窗口、栏目监视器窗口、信息 / 效果窗口和工具栏窗口。

图 3-1-5　菜单栏

在操作工作区时可以任意放大或缩小，新手在使用 Premiere Pro CC 2018 时常常误操作，将工作区取消或者关闭，随时进行工作区的界面调整与复位是非常必要的，如图 3-1-6 所示。

图 3-1-6　工作区的设置

Adobe 公司出品的系列软件的界面布局基本比较类似，熟悉了其中一个软件的操作后，其他软件也能相当快速地上手。

第二节　Premiere Pro CC 2018 素材导入和管理

在"项目"窗口中，可以双击空白处打开项目文件或导入素材，也可在空白处点击鼠标右键导入素材，还可点击右下角的"新建素材箱"按钮进行项目文件的分类管理，如图 3-2-1 所示。导入素材后，可以双击素材，在素材/特效窗口中预览视/音频素材文件，如图 3-2-2 所示。

还可以从菜单栏导入素材，点击"文件"—"导入"（Ctrl+I），如图 3-2-3 所示。

若需要进一步导入不同类型的素材，可以先选择新建一个素材箱并命名，然后将素材分类放入，如图 3-2-4、图 3-2-5 所示。

素材的管理至关重要，养成良好的习惯能让你在较为复杂的项目制作中事半功倍。

图 3-2-1　"项目"窗口

图 3-2-2　素材预览

图 3-2-3　从"文件"菜单导入素材

图 3-2-4　新建素材箱

图 3-2-5　素材箱命名

第三节　Premiere Pro CC 2018 时间线

新建一个序列之后，便可以将素材拖放到时间线上进行编辑。时间线上会显示素材的持续时间，拖动时间指针，可以播放和预览视频合成的效果，如图 3-3-1 所示。

图 3-3-1　时间线

时间线的左上方显示的是时间码，"00:00:00:00"代表"小时：分钟：秒：帧"，可以直接点击此处输入具体数字，使时间指针跳转到相应的位置。

时间线下方是视/音频轨道，点击箭头可以显示详细效果，点击鼠标右键可以进行轨道的添加与删除，如图 3-3-2 所示。

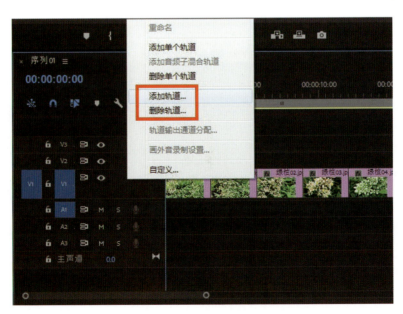

图 3-3-2　添加和删除轨道

[知识点介绍] 时间线又称时间轴，是 Pr 中用于剪辑的操作面板，在该面板上可以进行素材的切分与组合。时间轴的最小单位是帧，点击键盘上的空格键可以播放剪辑后的素材文件。

时间线的左下角有一个时间滑块，点击滑块两头的按钮，可以任意缩放时间线的长短，改变素材的显示大小。值得注意的是，这项操作并不能改变素材的持续时间。

第四节　Premiere Pro CC 2018 素材剪辑与合成

将素材拖放到时间线上之后，需要使用工具栏中的工具对其进行剪辑与合成。工具栏中的工具名称及使用说明如图 3-4-1 所示。

图标	工具名称	快捷键	使用说明
▶	选择工具	V	选择素材和视音频轨道
⇨	向前选择轨道工具	A	快速选择轨道上的所有素材
⬌	波纹编辑工具	B	改变一段素材的出点和入点，与之相邻的素材会随之移动，序列上素材的总长度发生变化
◆	剃刀工具	C	裁切素材，按住shift时图标变为2枚刀片，可同时裁切多段素材
⬌	外滑工具	Y	拖动素材的同时改变该片段的出点和入点，片段长度不变，前提是视频片段的出入点有空余
✎	钢笔工具	P	绘制图形、蒙版及路径
✋	手形工具	H	拖动时间线的位置，用来观察素材
T	文字工具	T	在节目窗口中添加文字

图 3-4-1　工具栏介绍

使用剃刀工具可对时间线上的素材进行裁切，如图 3-4-2 所示，若需要取消该步骤，可按快捷键 Ctrl+Z 退回上一步。

图 3-4-2　裁切素材

若有不需要的部分，可以使用选择工具选择素材，再点击鼠标右键，选择"波纹删除"，后面的素材会自动吸附到前一个素材的出点，如图 3-4-3 所示。

图 3-4-3 波纹删除素材

有时候根据具体情况，需要改变素材的持续时间。这时可以选择需要改变的素材，再点击鼠标右键，选择"速度/持续时间"，在弹出的对话框中输入数字来修改素材的持续时间，还可以选择倒放视频素材，也可以直接勾选"波纹编辑，移动尾部剪辑"，连接前后素材的出点和入点，简化操作步骤，如图3-4-4、图3-4-5所示。

图 3-4-4 速度/持续时间

图 3-4-5 "剪辑速度/持续时间"对话框

第五节　Premiere Pro CC 2018 关键帧动画

[知识点介绍] 关键帧动画是给需要动画效果的素材的属性，准备一组与时间相关的值，这些值都是在动画序列中比较关键的帧中提取出来的，而其他时间帧中的值，可以利用这些关键值，采用特定的插值方法计算得到，从而达到比较流畅的动画效果。

关键帧动画在 Premiere Pro CC 2018 中以 ⬤ 为标记，凡是带有此标记的地方均可以设置关键帧动画。将素材拖到时间线上，打开"素材/效果"窗口中的"效果控件"，可以对"运动""不透明度""时间重映射"三个属性进行调整，如图 3-5-1 所示。

图 3-5-1　效果控件

其中，运动属性和不透明度属性是设置关键帧动画常用的两个属性。运动属性下的位置属性可以调整素材的位移动画；缩放属性可以调整素材的缩放动画，去掉等比缩放的勾选，可以不等比缩放素材大小；旋转属性可以调整素材的旋转动画；锚点属性可以调整素材的中心位置，并以此为依据进行旋转或缩放大小；防闪烁滤镜属性可以在画面高速移动或切换时设置过滤值，提高画面质量。不透明度属性可调整素材之间的过

渡效果，比如淡入淡出和黑场。时间重映射属性能在一定程度上调整素材的播放速率和时间长度。

关键帧动画在后期软件和三维软件中均有涉及，其计算方法大同小异。设置关键帧需要具备三个必要条件：①给需要的动画效果选择相应的素材属性，例如某个项目合成中需要一种旋转的动画效果，那么就需要在旋转属性上设置关键帧；②关键帧和时间数值有关，因此需要修改属性的数值并在不同的时间点设置关键帧，只有这样才会生成关键帧动画；③关键帧必须有 2 个以上才能生效。激活关键帧只需要点击一下 ⬤ 按钮即可，如需要取消所有关键帧，则取消激活。

[案例详解] 下面通过一个实际案例来介绍关键帧动画的设置方法。首先将素材导入时间线，然后给素材设置一段简单的动画效果。

[步骤01] 设置静止图像的持续时间。点击"编辑"菜单，打开"首选项"—"常规"，如图 3-5-2 所示。

[步骤02] 弹出"首选项"对话框后，在"静止图像默认持续时间"处设置持续时间为 5 秒，如图 3-5-3 所示。

[步骤03] 导入需要的素材。这里使用之前导入的图片进行示范，如图 3-5-4 所示。

图 3-5-2　打开"首选项"—"常规"

图 3-5-3　设置静止图像默认持续时间

图 3-5-4　导入素材

[步骤04] 将素材在序列上以一定的时间差进行排列，如图3-5-5所示。

[步骤05] 分别调整位置、旋转及不透明度三个基本属性的数值，产生关键帧动画效果，如图3-5-6所示。

[步骤06] 这样，我们就得到了一段绿植图片从画面外旋转飞入画面中心之后消失的动画，如图3-5-7所示。

图3-5-5　排列素材

图3-5-6　属性数值修改

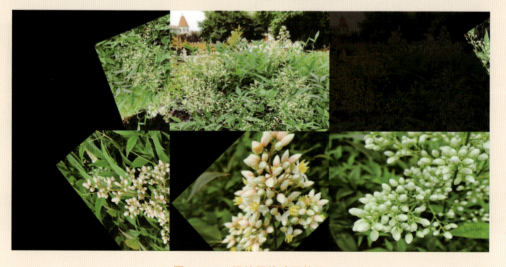

图3-5-7　绿植图片动画效果

第六节　Premiere Pro CC 2018 文件输出

制作好一段视频影像后，我们需要把它输出成视频格式的文件。Premiere 可以进行多种格式的视频输出，其默认的视频格式为 AVI 格式。具体输出方法是点击"文件"—"导出"—"媒体"（见图 3-6-1），弹出"导出设置"对话框（见图 3-6-2），选择需要的视频格式，设置文件存储路径和输出名称，点击"导出"。

图 3-6-1　点击"文件"—"导出"—"媒体"

除了默认的 AVI 格式外，Premiere 也可以输出其他格式的文件，常用的格式如图 3-6-3 所示。常用视频格式的介绍见本书第二章第二节。

图 3-6-2 "导出设置"对话框　　　图 3-6-3 常用的格式

第四章
基于 Premiere Pro CC 的转场方法

第一节　转场的概念与分类

影视作品中段落与段落、场景与场景之间的过渡被称为转场。转场可以分为两种类型：一种是无技巧转场，即镜头的无技巧组接，是用镜头的自然过渡来连接上下两段内容，主要适用于蒙太奇镜头段落之间的转换和镜头画面之间的转换；一种是技巧转场，即运用电脑特效生成的画面来进行镜头的转换与分隔。两种方式各有所长，在处理影像镜头时，需要根据拍摄与后期剪辑的需要来选取适当的转场方式，保证画面的连贯性。

[知识点介绍] 蒙太奇是法语 montage 的音译，原是建筑学术语，意为构成和装配，后被借用到电影中，有剪辑和组合的意思，表示镜头的组接，是电影语法结构和构成方法的总称。蒙太奇将不同的镜头、场面、段落，根据创作构思和剧情发展，组接成一部完整的影片，与剪辑思维密切相关。

第二节　电影中的无技巧转场分析

无技巧转场强调的是视觉的连续性，不是任意两个镜头之间都可以使用的。运用无技巧转场需要注意寻找合理的转换因素和适当的造型因素。无技巧转场主要有以下几种方法。

1. 利用相似主体实现转场

[知识点介绍] 相似主体转场即利用画面主体的相似性实现转场。以下两种情况可以使用相似主体转场：一是前后两个镜头表现的是同一类事物（但不一定是同一个物体）；二是前后两个镜头表现的主体虽然不属于同一类型，但是外形相似（这里的外形指的是主体的形态、运动形式和位置等）。这种转场形式巧妙而自然，在电影当中时常可见。

[影视分析] 以二战时期的西班牙为故事背景的魔幻现实主义电影《潘神的迷宫》中，小女孩奥菲利亚在随她母亲去找她继父的路上无意间遇到一个形似竹节虫的精灵，精灵跟随她一直到军队总部。当晚，精灵带领她来到磨坊旁边的一个迷宫中，迷宫入口有一个向下的螺旋式阶梯，里面住着长着羊角的半神——潘神。这段镜头中，迷宫的地面上有一个圆形的螺旋图案，在奥菲利亚拿到潘神给她的一本书后，镜头从地面上的图案直接转换到一只男人的手放置圆形唱片的画面，如图 4-2-1 所示。

两个镜头的主体都是圆形的造型，在画面直接切换时，观众不会有视觉跳跃感。相似主体转场能给观众带来较强的视觉冲击，还可以造成视觉上的悬念，同时能使画面的节奏更加紧凑。奥菲利亚拿到书之后，从地面上的圆形图案直接切换到圆形唱片，不仅省掉了一些不必要的线索，还可以直接进入下一段蒙太奇剧情当中，有效地处理了影片剧情的时间跨度，省略了一些多余的叙事情节。

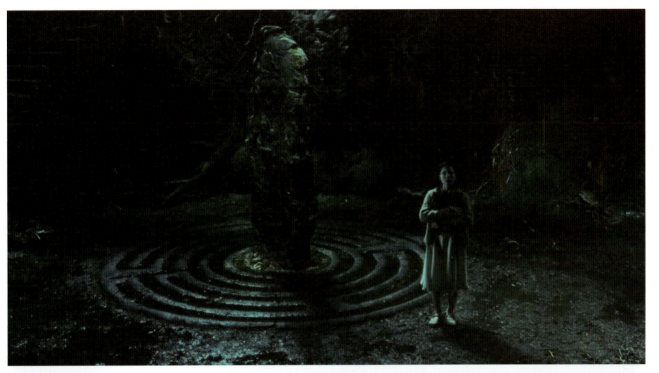

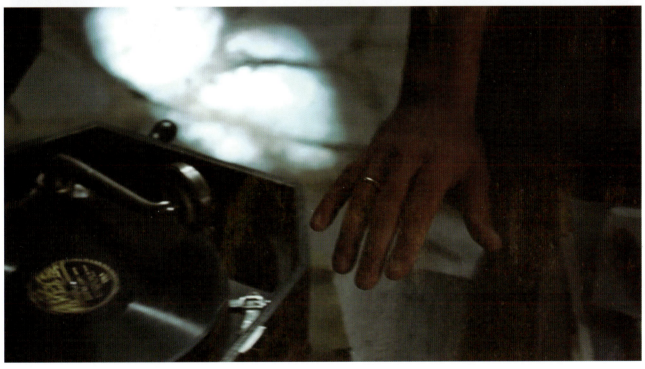

图 4-2-1 《潘神的迷宫》中的转场画面

在斯皮尔伯格导演的经典电影《辛德勒的名单》中，影片开场出现的是犹太人在家中开展宗教活动时所点燃的两根蜡烛的画面，蜡烛燃尽后的烟是缥缈升起的状态，紧接着运用下降镜头展现了火车头喷出烟雾的画面，如图 4-2-2 所示。

导演利用两个物体间形态的相似性完成了这个巧妙的转场画面，同时对物体的动势进行了衔接，省略了大量的背景交代，故事直接开始介绍德军占领波兰后犹太人的生活现状。

相似主体转场属于无技巧转场中非常巧妙的剪辑方式，常常用来衔接两个不同的时空，在展示丰富的镜头语言的同时保持了画面的连贯性，是极为常用的一种剪辑类型。

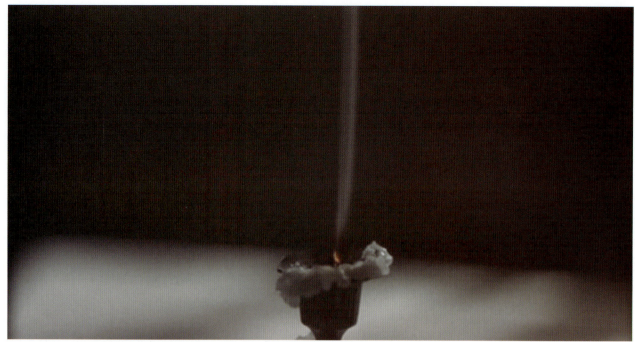
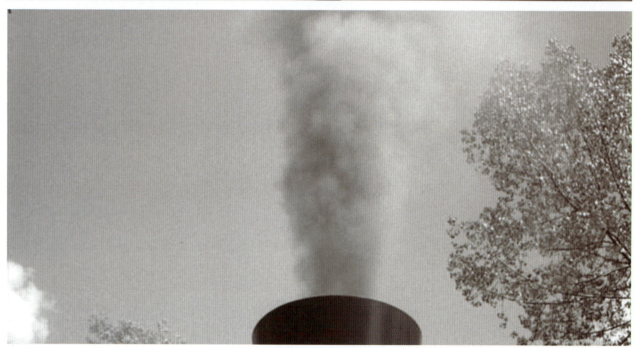

图 4-2-2 《辛德勒的名单》中的相似主体转场画面

2. 利用遮挡镜头实现转场

[知识点介绍] 利用遮挡镜头转场是指在上一个镜头画面结束时，被摄主体接近直至完全遮挡住摄像机的镜头或者摄像机接近被摄主体，下一个画面被摄主体从摄像机镜头前走开或者摄像机远离被摄主体，以实现镜头的转换。使用这种转场方法时，两个相邻镜头的主体可以相同，也可以不同。

[影视分析] 美国基本有线频道AMC制作的电视连续剧《绝命毒师》，第一季第一集的开头就营造了悬念，电视剧一开场就是男主人公老白在听到警报声后感到绝望，站在路中间举起手枪的画面。而在这一集剧情接近尾声的时候，用倒叙的方式交代了老白把两名前来找麻烦的毒贩放倒后驱车逃亡的情节。这个段落的末尾设计了一个车子底部碰撞到岩石上后遮挡住镜头的画面，之后的镜头是老白拿的手枪的枪口后拉撤回的画面，如图4-2-3所示。影片通过遮挡镜头转场的方式，将故事结尾与开头衔接起来，形成了一个完整的叙事框架，

达到故事开端与结尾相互呼应的效果。

遮挡镜头转场目前也常用于 Vlog 的拍摄中，时常和推拉镜头及后期剪辑技巧结合使用，是非常富有表现力的转场方式。

3. 利用空镜头实现转场

[知识点介绍] 空镜头又称"景物镜头"，常用以介绍环境背景、交代时间空间、抒发人物情绪、推进故事情节、表达作者态度，具有说明、暗示、象征、隐喻等功能，在影片中能够产生借物喻情、见景生情、情景交融、渲染意境、烘托气氛、引发联想等艺术效果，在银幕的时空转换和调节影片节奏方面也有独特作用。空镜头有写景与写物之分，前者通称风景镜头，往往用全景或远景表现；后者又称细节描写，一般采用近景或特写。

空镜头的运用，不只是单纯描写景物，还是影片创作者将抒情手法与叙事手法相结合，加强影片艺术表现力的重要手段。空镜头转场有一种明显的间隔效果，能够让观众对前一段落的内容进行思考、回味，同时产生观看后面内容的强烈愿望。

图 4-2-3 《绝命毒师》里的遮挡镜头转场画面

[影视分析]《绝命毒师》第一季第一集的开头，美国郊外的道路上，一条卡其色男士休闲裤缓慢地从空中掉落到地上，这时，一辆巴士飞驰而过，碾过休闲裤。休闲裤缓慢掉落的镜头就是一个典型的空镜头，如图 4-2-4 所示。

故事的开始可以说直接给观众留下了一个巨大的悬念，随后观众会产生一连串的疑问：这条裤子是谁的？和男主角是否有什么关系？它为何会从空中掉落下来？从而吸引观众去观看后面的剧情。当观众得知后续的剧情之后，才会知晓主角老白在美国郊区的巴士上制毒，而他为了不让家人发现自己的衣服沾上毒品的气味，便把衣服、裤子脱下并挂在车子右边的后视镜上。遭遇其他贩毒人员的威胁后，老白使计放倒了来找碴的 2 个男性毒贩，之后他过度紧张，驾驶巴士飞驰在道路上时，裤子被风刮落，这才有了开头那一幕慢放的空镜头画面。从情节的铺垫效果来看，这个空镜头的运用十分巧妙而

图 4-2-4 《绝命毒师》里的空镜头画面

又引人入胜；从画面效果来看，这几乎是电影当中才会有的升格镜头设计。

空镜头转场也时常插入剧情段落中，使整个故事的节奏产生顿歇，同时空镜头的内容还可以对后续的故事发展起到预示作用。空镜头转场是许多导演喜爱运用的镜头衔接技巧。

4. 利用特写镜头实现转场

[知识点介绍] 特写镜头转场是指无论前面的镜头是什么，后一个镜头都从特写开始。特写镜头的环境特征不明显，所以变换或没有变换场景不易被发现。观众感受不到太大的画面跳动，同时也被特写吸引了注意力。

[影视分析] 根据2014年的亚洲考场作弊案改编的泰国电影《天才枪手》中，就有多处使用了特写镜头来转场。在女主角小琳与同班同学一起策划作弊的片段里，小琳一边弹奏钢琴一边告知同学们不同手势代表着不同答案，这部分情节使用了多个手部特写来进行前后画面的衔接，如图4-2-5所示。

在考场上考试的部分，依旧使用了类似的特写镜头转场手法，同时结合交叉剪辑来描述考试中实施作弊的情况，镜头语言赋予了影片紧张的节奏与气氛，如图4-2-6所示。

特写镜头转场在电影中运用得非常多，几乎每部经典电影中都能找出这类镜头的组接范例。特写镜头是剪辑影视画面时需要特别注意的细节。

图 4-2-5 《天才枪手》里的特写镜头转场画面

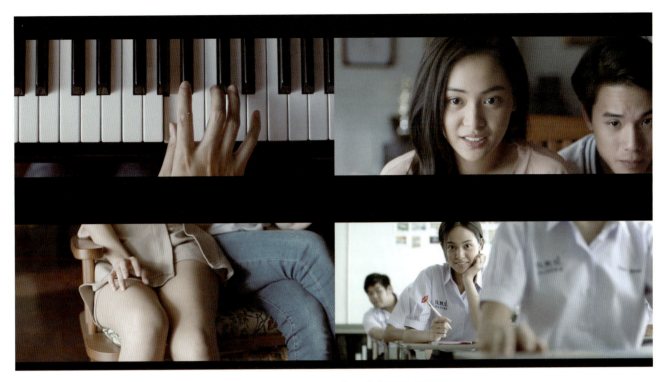

图 4-2-6 《天才枪手》里的作弊镜头画面

5. 利用主观镜头实现转场

[知识点介绍] 主观镜头是指借人物视觉方向所拍的镜头。利用主观镜头转场，然后用拉镜头巧妙地进行处理是电影当中匹配镜头常用的手法之一。它按照前后两个镜头之间的逻辑关系来处理转场，既显得自然，又能引起观众的探究心理。主观镜头多用作交代镜头，出现于对话场景当中，在画面细节的处理上各不相同。

[影视分析] 由朱迪·福斯特和安东尼·霍普金斯主演的惊悚电影《沉默的羔羊》中，就使用了主观镜头来描述女主角克拉丽丝·史达琳第一次见到汉尼拔时的情况。画面中，先是女主角观察牢笼尽头的神态，然后用主观镜头拍摄汉尼拔站立在囚室的正中间，非常礼貌地和她打了个招呼。这段镜头展示了一个区别于以往影视作品中的连环杀人犯的形象，为观众塑造了一个独特的银幕造型，如图 4-2-7 所示。

在布拉德·皮特和凯特·布兰切特主演的电影《通天塔》中，主人公理查德夫妇对话时的视线是不匹配的。由于这对夫妇的婚姻濒临崩溃，剧情需要表现出二人缺乏交流的状态，因此在对话场景中故意把二人的视线处理成不匹配的状态，如图 4-2-8 所示。

陈凯歌执导的经典电影《霸王别姬》中，在少年时期的小豆子和小赖子逃离戏班，第一次见到成"角

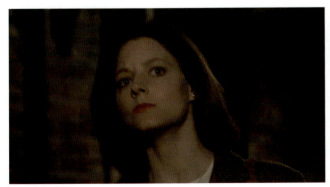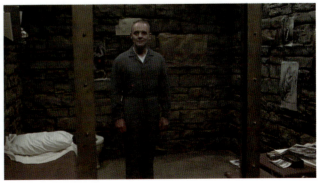

图 4-2-7 《沉默的羔羊》里的主观镜头转场画面

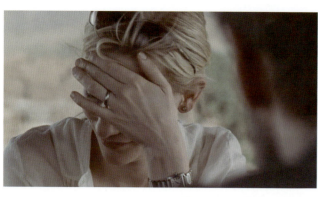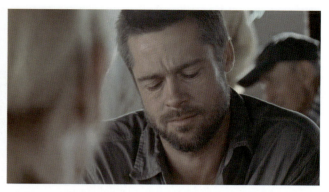

图 4-2-8 《通天塔》里夫妻互相回避视线的镜头画面

儿"的戏班前辈在舞台上表演时,使用了主观镜头交代少年们眼中的戏曲舞台是一个令人向往的所在,如图 4-2-9 所示。

导演常常将主观镜头与一些道具巧妙地结合起来,比如借助望远镜、枪械瞄准镜、汽车后视镜等,这类主观镜头的构图形式非常独特,能够模拟影片中角色的视线,增强影片的代入感,是使观众接受角色及其所看影像的关联性的关键因素,如图 4-2-10 和图 4-2-11 所示。

总的说来,摄像机在主观镜头中扮演的角色实际上就是电影中角色的视线,告知观众电影中角色的所观、

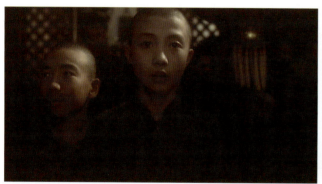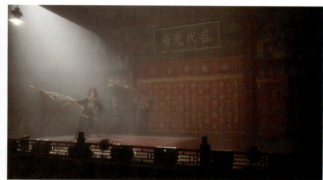

图 4-2-9 《霸王别姬》里的主观镜头画面

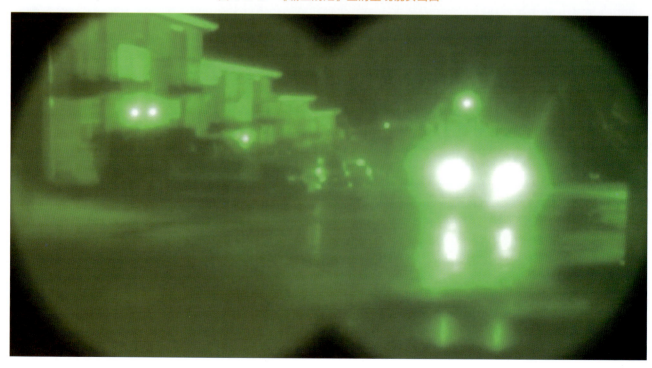

图 4-2-10 《沉默的羔羊》里水牛比尔戴着夜视镜搜寻猎物的主观镜头画面

所思、所感。因此,在电影中大量地运用这种代入感极强的转场方式,能让观众在跟随剧情发展的同时,获得沉浸式的审美体验。

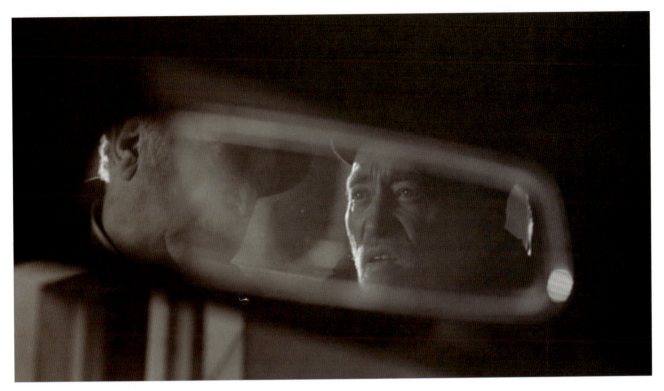

图 4-2-11 《辛德勒的名单》里通过汽车后视镜拍摄的主观镜头画面

6. 利用情节与内容的呼应关系实现转场

[知识点介绍] 利用上下段落之间在情节上的呼应关系和内容上的连贯因素实现转场,能使段落的过渡不留痕迹。这种类型的转场方式多出现于叙事型的蒙太奇段落当中。

[影视分析] 电影《肖申克的救赎》中,主角安迪·杜弗伦在法庭上接受律师的询问和控诉时,就使用这种转场方式还原了安迪遭遇妻子出轨后,醉酒开车,带着手枪出现在案发现场的镜头画面,如图 4-2-12 所示。

律师的问询、安迪的反应与回答、案情的叙述是并行而且相互呼应的,最终法官一锤定音,判处安迪故

图 4-2-12 《肖申克的救赎》影片开场的呼应镜头

意杀人罪，安迪被关进肖申克监狱。影片开始通过情节与内容的呼应交代了故事的起因，导演的处理意在模糊观众的视线，引导观众认为安迪是有罪的。而随之展开的剧情会设置情节的反转，在多个矛盾被解决后，故事的发展走向高潮与结局，烘托出故事的主题与人物的内涵。

7. 利用运动镜头实现转场

[知识点介绍] 运动镜头转场是指利用摄像机的运动来完成地点的转换，或者利用前后镜头中人物、交通工具等的动势的可衔接性及动作的相似性，作为场景或时空转换的手段。镜头的运动有多种类型，包括推、拉、摇、移、升、降、跟、甩。

[影视分析] 梅丽尔·斯特里普和安妮·海瑟薇主演的电影《穿普拉达的女王》中，女主编米兰达乘坐的航班因天气原因取消，临时打电话让助手安迪找飞回纽约的飞机。这一段情节中，米兰达和安迪的交流是通过电话进行的，导演没有选择常规的方式拍摄不同时空的电话对话场面，而是在安迪和父亲离开吃饭的餐厅、下出租车、过马路等一系列生活化的场景当中使用了摇、拉、推、跟移等运动镜头，多角度地拍摄安迪打电话的画面，配合快节奏的音乐背景，描述安迪突然接到上司命令后措手不及和慌张的举动。这一段镜头的衔接非常顺畅，运动镜头的使用也增强了画面的形式感，如图 4-2-13 至图 4-2-16 所示。

 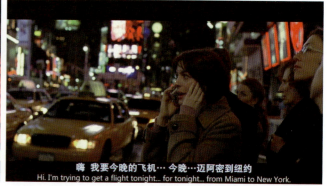

图 4-2-13　《穿普拉达的女王》里安迪和米兰达通电话时的摇镜头画面

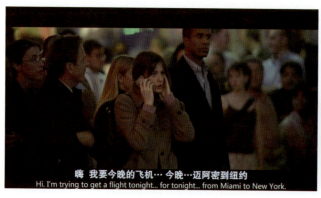 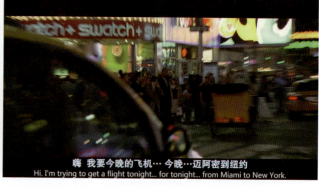

图 4-2-14　《穿普拉达的女王》里安迪和米兰达通电话时的后拉镜头画面

8. 利用隐喻镜头实现转场

[知识点介绍] 隐喻镜头转场是一种由抽象到具象的影视表现手法，它充分发挥了蒙太奇艺术的对比和隐喻作用。

[影视分析] 奥利弗·斯通执导的动作惊悚片《天生杀人狂》的开头，在介绍故事的背景和起因时，插入了一些动物的特写镜头，采用特殊的色调加强了画面对比效果。例如，一条蛇吐芯子的镜头和小酒馆里倒

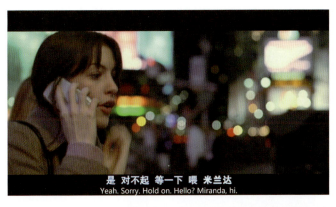

图 4-2-15 《穿普拉达的女王》里的侧面跟移镜头画面

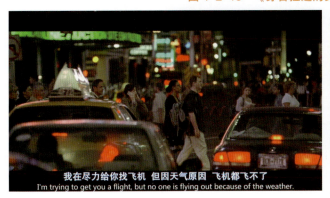 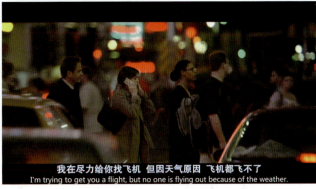

图 4-2-16 《穿普拉达的女王》里的推镜头画面

咖啡的镜头相呼应；一只蝎子在马路上晃动着尾针的镜头和女主角梅乐丽露出腹部的蝎子文身、陶醉地跳着舞的镜头相呼应；一只死去的鹿的特写和随之出现的三个开着车的男人相呼应。这里多处运用了隐喻的蒙太奇手法，意味着在一个小酒馆里，杀人狂夫妇会大肆屠杀，如图 4-2-17 至图 4-2-19 所示。

图 4-2-17 《天生杀人狂》里蛇吐芯子与倒咖啡的镜头画面

图 4-2-18 《天生杀人狂》里蝎子晃动尾针和梅乐丽跳舞的镜头画面

9. 利用两极镜头的巨大反差实现转场

[知识点介绍] 两极镜头转场是利用前后镜头在景别、动静变化等方面的巨大反差和对比，来形成明显的段落间隔的转场方法，这种方法适用于大段落的转换。常见的方式是两极景别的结合运用，前一个段落是大的景别，后面接上一段小的景别，画面切换节奏加快，场面转换有力，反之，也可制造出段落分隔明显、节奏从容的效果。

[影视分析] 在电视纪录片中，两极镜头转场是区分段落层次的有效手段，它可以大幅度省略无关紧要的过程，利用在动中转静或在静中变动来赋予观众强烈的直观感受。例如，2008年北京奥运会开幕式的宣传片中，先通过航拍用远镜头表现山川、长城、天安门等大场景，后面接上孩子回头的特写，拍摄群像后再衔接单独角色的中景画面，利用景别的大小变化加强了画面节奏感与视觉的对比效果，凸显了影像的段落间隔，是纪录片常用的剪辑方式之一，如图4-2-20、图4-2-21所示。

图 4-2-19　《天生杀人狂》里死去的鹿和三个开着车的男人的镜头画面

10. 承接式转场

[知识点介绍] 承接式转场也是按逻辑关系进行的转场，它利用影视作品上下两段之间在情节上的承接关系，甚至利用悬念来达到顺利转场的目的。

[影视分析]《霸王别姬》中，小豆子被母亲送进戏班后，夜里和戏班的孩子一起休息，被其他孩子嘲讽后不愿意和帮他说话的小石头一起睡觉，影片先呈现了小石头下腰后用脚熄灭油灯的镜头，紧接着的是背面跟

图 4-2-20　北京奥运会开幕式宣传片里的两极镜头画面 1

拍小豆子被师父拎起衣领带去学戏的镜头画面，如图4-2-22所示。

这两个镜头之间存在故事发展的逻辑关系，镜头的剪辑就是通过这个逻辑关系来实现推动剧情、衔接故事段落的目的的。

11. 利用不同方式的声画匹配实现转场

声画匹配转场是指利用音乐、音响、解说词、对白等声音和画面的配合实现转场。下面介绍几种常见的声画匹配转场方式。

（1）利用声音过渡的和谐性，自然转换到下一段落，主要方式是声音的延续、声音的提前进入、前后段落声音相似部分的叠化。利用声音的吸引作用，弱化画面转换、段落变化时的视觉跳动。

（2）利用声音的呼应关系实现时空大幅度转换。在调查性节目中，经常选取同一问题采访不同对象，甚至观点相左的人物，在剪辑中可以利用回答中的呼应关系，连接不同的时空，甚至剪辑出相互交锋的效果。

（3）利用前后声音的反差，加大段落间隔，强调节奏性。常常是某种声音戛然而止，镜头转换到下一段落，或者后一段落的声音突然增大或出现，利用声音的吸引力促使人们关注下一段落。

大量的拉片和剪辑练习是运用好无技巧转场的前提，只有具备丰富的镜头语言知识，才能理解并掌握无技巧转场的方法。剪辑这类镜头需要具备较高的艺术素养，在理解剧本、推动叙事的基础上对镜头进行精心的编排与设计，只有这样，才能让剪辑服务于故事主题和情节，剪辑出画面形式丰富的影片。

图4-2-21　北京奥运会开幕式宣传片里的两极镜头画面2

图4-2-22　《霸王别姬》里的承接式转场镜头画面

第三节　Premiere Pro CC 2018 的技巧转场

无论什么影片，都是由多个镜头按照一定的逻辑和技巧进行拼接所组成的，而镜头与镜头之间的衔接，就叫作转场。绝大多数的剪辑，将镜头进行简单的拼接即可，镜头与镜头间不添加任何效果，我们把这种形式的镜头组接，称为"硬切"转场；而在剧情或镜头衔接需要时，也会依照逻辑，使用技巧性转场方式，这就需要借助软件来使镜头与镜头之间的衔接更加流畅、柔和。经过处理之后的视频更具有艺术性，也能更好地展现视频中蕴含的情感以及更加优质的视听效果。下面便来学习技巧转场。

1. Premiere Pro CC 2018 中的常见技巧转场

1）淡入淡出

淡入是指在视频开头部分的某一设定区间，画面逐渐从黑屏恢复至原本的亮度、色彩等最初的样貌，或是让素材从其他特定颜色逐渐恢复到原样。可根据实际需求对淡入的时长进行增加或减少。

淡出是在视频结尾部分的某一设定区间，画面从原本的亮度、色彩等最初的样貌逐渐变成黑屏，或是让素材从原样逐渐转换成其他特定颜色。可根据实际需求对淡出的时长进行增加或减少。

[知识点介绍] 淡入淡出的转场效果适用的场景较多。一般在每个项目的开头部分都会添加 5 帧左右或更多时长的淡入效果，以使得视频开头不过于突兀和死板；同样，在剪辑剧情片时，在一些跨度比较大的场次的开头或结尾也会添加淡入淡出的效果，使场次之间的衔接更为融洽。

2）闪白

闪白是指视频素材之间相连接时，在较短时间里，从前一个画面转换到白屏，再从白屏转换到后一个画面的过程，类似拍照时闪光灯照射到人眼所产生的效果。可根据实际需求对闪白的时长进行增加或减少。

[知识点介绍] 闪白能够产生照相机拍照、强烈闪光、打雷、大脑中思维片段的闪回等效果，它具有相对强烈的视觉刺激，能够产生速度感。闪白转场能够把内容毫无关联的画面快速连接起来，并且不会让人感到突兀和剧情无法衔接等，多用于剧情片中插入回忆片段时，也可用于失忆的人脑海中闪现记忆碎片等剧情。同样，在相关快节奏的项目里，也可以使用闪白转场来快速衔接画面，增强视觉跳动感。

3）划像

划像可分为划入和划出两种类型。

划入是指视频素材之间相连接时，后一素材画面从屏幕的某处以直线或曲线运动的方式出现，并最终填满整个屏幕。可根据实际需求对划入的时长进行增加或减少。

划出是指视频素材之间相连接时，前一素材画面从屏幕的某处以直线或曲线运动的方式退出，并最终消失于屏幕外。可根据实际需求对划出的时长进行增加或减少。

[知识点介绍] 划像可以造成时空的快速转变，可以在较短的时间内展现多种内容，其转场形式较为"活泼"，一般用于主题较为轻松、整体节奏较为明快的故事片或广告片等项目。

4）翻页

翻页是指视频素材之间相连接时，后一素材画面以直线或曲线为基线，逐渐从屏幕外的某处滑动出现，

直至后一素材完全替换前一素材。可根据实际需求对翻页的时长进行增加或减少。

[知识点介绍]翻页在软件中的形式有两种——"翻页"和"页面剥落",是模拟"翻书"和"揭开"的动态效果,此类效果多用于剧情紧密相连的相关素材,既能打造视觉上的亮点,又不失剧情上的和谐。

5)交叉叠化

交叉叠化是指视频素材之间相连接时,前一素材结尾的画面在一定速度下降低透明度,并在此过程中显现后一画面的过程。可根据实际需求对交叉叠化的时长进行增加或减少。

[知识点介绍]交叉叠化多用于素材与素材间内容的过渡,可以表示故事时间的转换或消逝;或用于空间的转换,表示空间已发生变化;也可以表现梦境、想象、回忆等场景。

6)黑场

黑场是指单场次视频结束后,较长时间黑屏的过程。可根据实际需求对黑场的时长进行增加或减少。

[知识点介绍]黑场多用于场与场之间的衔接,可以衔接剧情跨度较大的画面内容,起到表现时间流逝、场景转换等艺术效果。

2. 调整使用 Premiere Pro CC 2018 中的技巧转场效果

Premiere Pro CC 2018 中,给用户提供了多种技巧转场效果,诸多转场效果的使用方法大相径庭,其中有少数参数需要进行深入了解与学习。

[案例详解]下面通过一个实际案例来介绍技巧转场的使用方法。首先将素材导入时间线,然后给素材添加"淡入淡出"的转场效果。

[总体思路]创建项目文件并导入素材,导入两个或以上的图片或视频素材,将素材以一定顺序,按照首尾相连接的方式添加到"时间线"面板上,依据需求使用选择工具或剃刀工具调整视频长度,接着在素材前后或连接处添加视频切换效果,最后进行项目的保存与输出。

[步骤01]新建一个名为"调整视频切换"的项目文件,在"新建项目"对话框中设置当日所建序列的名称,序列储存位置与项目储存位置相同,其余参数根据项目需求选定后点击"确定"即可,如图4-3-1所示。

[步骤02]按住快捷键"Ctrl+I",导入"调整视频切换"项目中的所有素材文件,然后按照顺序将"项目"面板中的全部视频、图片素材添加至时间线的视频轨道中,将音频文件添加至时间线的音频轨道中,如图4-3-2所示。

[步骤03]使用"剃刀工具" ,将"视频1"中的视频及图片素材修剪到需要的长度,将"音频1"中的音频素材修剪至"视频1"中时间线一样的长度;点选A1音频轨道右侧的"M"按钮,将视频素材自带的音频静音,如图4-3-3所示。

[步骤04]按住鼠标左键,选中"视频1"轨道中的全部图片及视频素材,将鼠标放置于某一选中素材的上方,单击鼠标右键,在弹出的菜单中选中"缩放为帧大小",如图4-3-4所示。

[步骤05]在整体面板中找到"编辑"面板并单击使用,打开"编辑"面板下的"效果"面板,点击"效果"面板左下方的"视频过渡"文件夹,再点击"溶解"文件夹,将"交

图4-3-1 新建"调整视频切换"项目

图 4-3-2 将所有素材添加至时间线

图 4-3-3 音频、视频修剪及原声静音

叉溶解"转场效果拖拽到时间线中的素材相连接部分后,按住鼠标左键直至光标呈现形状时松开,即可添加转场效果,如图 4-3-5 所示。

[步骤 06] 将所有素材相连接部分及开头和结尾添加"交叉溶解"效果后,使用选择工具选择"编辑"

图 4-3-4 将素材"缩放为帧大小"

图 4-3-5 调用"效果"面板及添加转场效果

面板中的"效果控件"面板,将所有"交叉溶解"参数的对齐方式改为"中心切入"并调整持续时间为"00:00:01:00",如图 4-3-6 所示。

图 4-3-6　全部添加转场效果并调整参数

[步骤 07] 重新播放视频,确认视频画面、转场效果和音乐无误后,按快捷键"Ctrl+M"或单击"文件"—"导出"—"媒体"进行导出,在"导出设置"面板中设置需导出的"格式"及"输出名称",然后单击"导出"按钮,最终导出 MP4 格式的影片,单击"输出名称",选择输出地址,即可导出影片,如图 4-3-7 所示。

3. 设置 Premiere Pro CC 2018 软件默认切换效果

默认切换效果即 Premiere 软件内的预设转场,Premiere 软件的默认转场效果为"交叉溶解"转场效果。使用默认切换效果时,可将"时间线"面板中的指针调整到需要编辑的两个素材之间,并确保两段素材中间没有空隙,之后选择"序列"下的"应用视频切换效果"菜单即可添加,也可直接使用快捷键"Ctrl+D"进行添加。

若需要替换默认切换效果,可在"效果"面板中的"视频过渡"文件夹中选择想要设为默认切换效果的转场方式,单击鼠标右键,在弹出的快捷菜单中选择"将所选过渡设置为默认过渡"即可,如图 4-3-8 所示。

图 4-3-7　导出项目

图 4-3-8　设置默认过渡

第五章

Premiere Pro CC 2018 的滤镜特效

第一节 色彩原理与 Premiere Pro CC 2018 中的调色滤镜

1. 色彩原理的介绍

1）视觉色彩的产生

色彩是物体表面的物理性的光反射到人眼中所产生的视觉反映。色彩的不同是由光的波长的长短差别所决定的。人类的视觉系统是分开处理亮度和色彩的，我们通过视觉来判断物体的亮度或影调，从而感知场景反馈的视觉提示。通过《Vision and Art：The BioLogy of Seeing》一书（作者玛格丽特·利文斯通，哈里·N. 艾布拉姆斯出版社出版）可以了解到，人类的视觉系统对亮度和颜色的处理是由大脑内完全独立的区域进行的。其中，视杆细胞（只对黑暗环境下的亮度变化敏感）和视网膜上的三种视锥细胞（对正常光线下的三原色较敏感）都连接到两种类型的视网膜神经节细胞。另外，侏儒神经细胞（简称 M 细胞）把色彩进行编码，传递到被利文斯通称为大脑的"是什么（what）"部分，大脑的这个部分负责物体识别、色彩感知和细节感知，如图 5-1-1 所示。

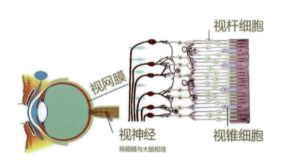

图 5-1-1 眼球结构与视细胞

2）色环的产生

一般来讲，提到色环，首先会想到一个由黄、橙、红、紫、蓝、绿等色彩依次相连所形成的圆环。实际上，在自然界中是不存在这种"色环"的，自然界中的色彩是由可见光波长的不同而产生的。可见光的波长范围在 380 纳米（短波）到 780 纳米（长波）之间，两端对应的色彩为红色和紫色，其他颜色则按一定的顺序分布在这两种色彩之间成一条直线，而并非形成环状。由此看来，色环实际上是科技发展至今人为创造的产物，如图 5-1-2 所示。

3）色彩的形成

我们通过色环可以更有效地理解色彩的形成过程，还可以了解到哪些颜色混合在一起可以得出另一种颜色。例如，想得到橙色，需要将红色和黄色按 1：1 的比例进行混合（100% 红色 +100% 黄色），调配黄橙色则需要加入更多的黄色（50% 红色 +100% 黄色），如图 5-1-3 所示。

图 5-1-2 基础色环

图 5-1-3 通过色环了解色彩的形成

4）互补色

互补色也称为"对立色"，是在色环上位置相对的两种颜色。对等量的互补色进行混合会得到"灰色"，而这种"灰色"在色彩的处理上具有双面性，既有"利"的一面，也有"弊"的一面。"利"的一面体现在我们可以利用其特性调整过于艳丽的色彩，或者通过互补色的加强来矫正颜色；"弊"的一面则是在此过程中稍有不慎就会将色彩变得很"脏"。

我们可以看到，在色彩的渐变中，互补色位于对立的两极，中间是两色混合的结果，越接近中心的颜色，颜色越"脏"，正中心的位置几乎就是纯灰色了，如图5-1-4所示。

图 5-1-4　互补色与渐变色

2. RGB 模式与 CMYK 模式

1）RGB 模式

RGB 模式是所有基于光学原理的设备所采用的色彩方式。R 代表红色（red），G 代表绿色（green），B 代表蓝色（blue），这是色光三原色，在自然界，它们以各种比例混合可以得到绝大多数颜色，而计算机屏幕、电视机屏幕、手机屏幕、电子广告牌等人工设备也根据这种原理来显示颜色。RGB 是从颜色发光的原理来设定的，通俗地说，它的色彩混合方式就像有红、绿、蓝三盏灯，当它们的光相互叠合的时候，色彩相混，而亮度等于三者亮度之总和，越混合亮度越高，越叠加越明亮，即"加法混合"。

以 RGB 模式处理画面时，将会得到更宽广的色彩空间和更细微多变的编辑效果，而这些效果，如果用得好，大部分能保留下来。因此，以 RGB 模式保留图片数据是比较理想的。经过校色和修正的 RGB 模式图片数据信息可以成为长期存储的有效文档，这样一来，将来从档案库中检索到的 RGB 模式图片就可用在不同的输出设备上。对于 RGB 模式图片数据信息，在需要重新使用时，其分色方法无论是采用系统级色彩管理法还是采用 Photoshop 中的图像转换法，都非常方便。

2）CMYK 模式

CMYK 模式是专门针对印刷业设定的颜色标准，C 代表青色（cyan）油墨，M 代表品红色（magenta）油墨，Y 代表黄色（yellow）油墨，K 代表黑色（black）油墨。一般在每个字母后面记录相应油墨的网点面积覆盖率，比如"C60M20Y80K20"，当这组数据被用来描述图像中某一处的颜色时，就意味着在印刷这个颜色时将用 60% 的青、20% 的品红、80% 的黄和 20% 的黑。但由于印刷中不可避免的网点扩大现象，最终的网点面积覆盖率会与文件中的 CMYK 数据有所差别。

CMYK 是以对光线的反射原理来设定的，所以它的混合方式刚好与 RGB 相反，采用的是"减法混合"的方式，当色彩相互叠合的时候，亮度反而会减低。在 CMYK 模式下，图像色彩不如 RGB 模式丰富饱满，在 Photoshop 中的运行速度会比 RGB 色慢，而且部分功能无法使用。由于 CMYK 颜色范围没有 RGB 大，当图像由 RGB 色转为 CMYK 色后，颜色会有部分损失，但 CMYK 色是唯一一种能用来进行四色分色印刷的颜色标准。

[注意事项] RGB 模式能够表现许多色彩，尤其是鲜艳而明亮的色彩，但这些色彩很难印刷出来。当把图片的色彩模式从 RGB 转化到 CMYK 时，颜色会变暗。在使用 Photoshop 处理图片的过程中，每进行一次图片色彩空间的转换，都将损失一部分原图片的细节信息。因此，无论是 CMYK 模式的图片还是 RGB 模式的图片，都不要在两种模式之间任意转换。图片应用于印刷时比较好的处理方法，是先用 RGB 模式编辑

处理图片，再以 CMYK 模式显示图片，让显示屏上的图片色彩接近实际印刷出来的色彩。

3. 色相、饱和度、明度

1）色相

色相指的是不同波长的色光的相貌。波长最长的是红色光，最短的是紫色光。把红、橙、黄、绿、蓝、紫和处在它们之间的红橙、黄橙、黄绿、蓝绿、蓝紫、红紫这 6 种中间色——共计 12 种色按顺序排列，构成色相环。

2）饱和度

饱和度是用数值表示色的鲜艳或鲜明的程度，可以定义为颜色的纯度、彩度或鲜艳度。通过拾色器可以看到，对于完全饱和的颜色来说，其饱和度不能再增高，只能进行降低，降低则光泽变暗，直至灰色，如图 5-1-5 所示。

3）明度

表示色所具有的亮度和暗度被称为明度。在色素色和印刷色中添加黑色后，颜色不会变暗，只会逐渐变成黑色。颜色的明度降低也会使颜色的饱和度降低。在图像处理时，不能一股脑地将所有颜色提亮或变暗，因为这样会让画面变得"发白"或"发黑"。在调节明度时，我们一般会保留原始图片的信息，根据情况适当加亮或者压暗。拾色器中蓝色的明度变换如图 5-1-6 所示。

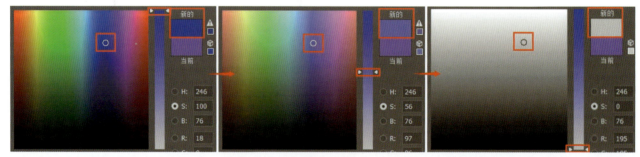

图 5-1-5　拾色器中蓝色的饱和度变换

图 5-1-6　拾色器中蓝色的明度变换

第二节　影像分析器——示波器

在影视作品的后期制作中，确认剪辑完成之后会进入调色的环节。"调色"就是对画面的明度、颜色、

对比度等信息进行调整，既能使影片的整体风格达到统一，也能提升画面质感。所以调色环节对整部影片有着相当重要的作用，甚至可能达到超出导演预期的效果。

在学习调色前，我们首先要学会看视频示波器。视频示波器能够将画面中所有的像素信息转换为亮度和色度等信息，可以将这些信息转换成一种更为直观的可视化"监视"画面。我们几乎可以在所有色彩矫正或调色软件中找到这类示波器，这些视频信号都能通过这种示波器得到准确的评估。

由于信号源的种类不同，因此示波器至少包括三种方法来对图像进行测量，其中有波形图、直方图和矢量图。如果想在软件中使用这类示波器，则需要在"窗口"菜单里调用"Lumetri 范围"面板，如图 5-2-1 所示。下面我们就来学习一下三类示波器的使用方法。

图 5-2-1　调用视频示波器

1. YUV 矢量示波器

矢量示波器分为两种，一种是 YUV 波形示波器，另外一种是 HLS 示波器。YUV 矢量示波器中，Y 代表亮度（luminance 或 luma），U 和 V 代表色度（chrominance 或 chroma），分别用来描述色相及饱和度。HLS 矢量示波器中，H 代表色相（hue），L 代表亮度（lightness），S 代表饱和度（saturation）。下面我们着重来讲 YUV 矢量示波器。

矢量示波器是基于色轮，对画面的颜色、饱和度进行分析的工具。在 YUV 矢量示波器中可以看到红、绿、蓝三原色和黄、青、品红三个次生色的位置，6 种颜色以直线相连接。示波器中心有一个圆点，我们称之为圆心，图像的色彩饱和度在 YUV 矢量示波器中用波形表示，波形以圆心为起点向四周延伸，饱和度越高，波形就越伸展，饱和度越低，波形就越向内压缩。所以我们通过 YUV 矢量示波器可以非常准确地分析出画面的色彩倾向、色彩分布和饱和度。

我们可以通过"Lumetri 范围"面板来调用矢量示波器，通过观察画面，我们可以看到橘色占据画面的大部分空间，在示波器中我们同样可以看到一个向橘色大面积延伸的波形矢量，如图 5-2-2 所示。

我们还可以观察到，在矢量示波器当中有一条十字形的线，其中从圆心向黄色和红色之间的 1/3 处延伸

图 5-2-2　YUV 矢量示波器监测画面

的这条线，一般定义为肤色线；而从圆心向品红色和紫色之间的 1/3 处延伸的这条线，一般定义为天空线。

我们在调色时，无论色彩倾向和调色风格如何改变，肤色以及天空色都介于这两条线之间，如图 5-2-3 所示。

2. YC 波形示波器

YC 波形示波器主要用来分析画面的曝光情况，我们可以观察到波形示波器中有水平轴和垂直轴，其中水平轴对应于视频图像（从左至右），垂直轴代表信号强度。YC 波形中绿色的部分显示的是图像的明亮度信息，越靠近波形顶部的部分明亮度越高，越靠近波形底部的部分明亮度越低；YC 波形中还会出现蓝色波纹，蓝色波纹显示的是图像的色度信息，如图 5-2-4 所示。通常情况下，明亮度及色度的值应该接近相同，并均匀分布在 7.5 到 100 IRE 的区间内。

图 5-2-3　矢量示波器中的"肤色线"与"天空线"

3. RGB 分量示波器

RGB 分量示波器中显示的是三原色通道的波形，三种波形以分量的方式显示在示波器中。RGB 分量示波器可以帮助我们观察到画面中各种颜色的区间分布。我们在使用 RGB 分量示波器进行观察时，可以通过观察三种颜色是否横向对齐，从而判断画面的高光、中部、暗部是否存在色偏，如图 5-2-5 所示。

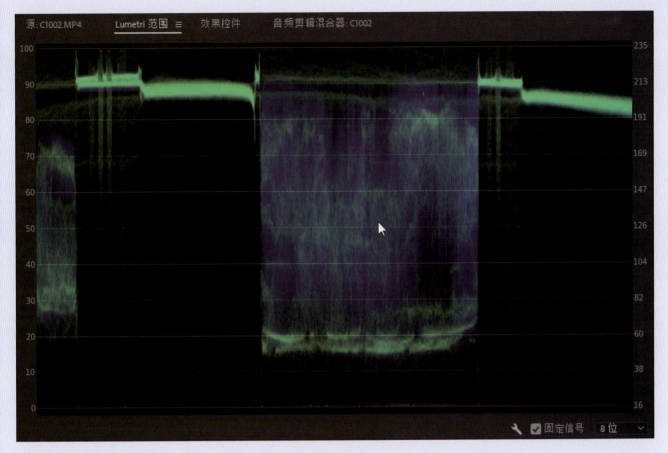

图 5-2-4 YC 波形示波器

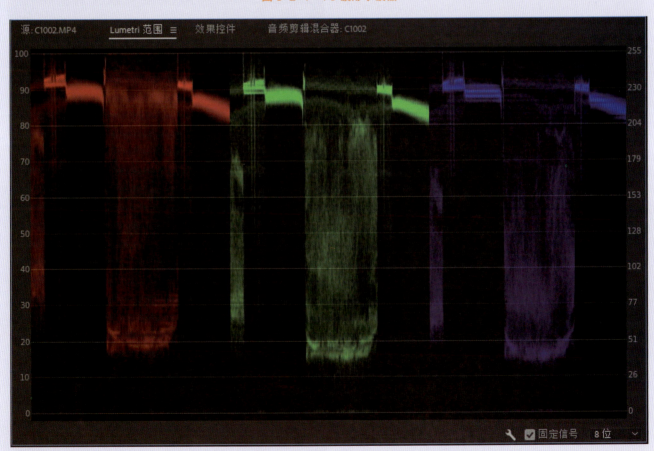

图 5-2-5 RGB 分量示波器

第三节　Premiere Pro CC 2018 调色工具

1. Lumetri 预设

Premiere Pro CC 2018 的调色效果储存于"效果"面板中的"Lumetri 预设"文件夹中，如图 5-3-1 所示。"Lumetri 预设"是 2018 版 Pr 软件新增的功能，其中包含了很多影像色彩预设效果，有统一画面整体风格的作用，也可根据实际效果，通过色轮、曲线等对其预设参数进行调整。

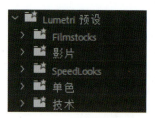

图 5-3-1　"Lumetri 预设"文件夹

我们在 Premiere Pro CC 中进行调色时，通常会新建一层"调整图层"，并将调整图层放置于待调画面上方的轨道，直至长度完全覆盖。我们可以通过"调整图层"来添加调色效果参数，参数会透过"调整图层"在原素材画面上进行显示，如图 5-3-2 所示。如此会便于后期调色的修改、调整、复制等。

图 5-3-2　使用"调整图层"进行调色

下面我们就来具体学习如何使用"Lumetri 预设"进行调色，我们挑选具有代表性的"Filmstocks 预设"进行讲解，帮助大家更好地理解。

[知识点介绍] Filmstocks 是一款胶片模拟调色插件，这款插件可模拟 288 个不同的颜色，其中包含黑白胶片色调、复古电影胶片色调等。利用这个调色插件，可以轻松调出专业的电影质感颜色及各种胶片效果，使影片更具风格和特色，也使影片的画面与内容更加契合，更具感染力。

[步骤 01] 首先需要在"项目"面板中找到 ■（新建项）图标，在此图标的下拉菜单中新建一个"调整图层"，如图 5-3-3 所示。

[步骤 02] 将新建的调整图层放到需要调色的素材上方的视频轨道（要求"调整图层"必须与所调素材的长度相同），如图 5-3-4 所示。

[步骤 03] 将"调整图层"放入时间线后，在"效果"面板中找到"Lumetri 预设"文件夹下的"Filmstocks"，挑选符合影片特性或自己喜欢的预设并拖入"调整图层"内，就可以在"节目"面

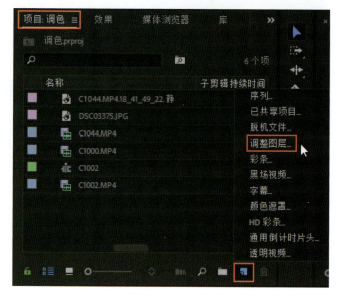

图 5-3-3　新建"调整图层"

板中看到预设效果，如图 5-3-5 所示。

通过添加预设，我们可以将画面一键转换成一个较为复古的泛黄画面，使画面具有一定的年代感，给人一种温馨的感受。如果觉得画面效果较弱，还可以在"效果控件"面板进行各项参数的更改，如图 5-3-6 所示。

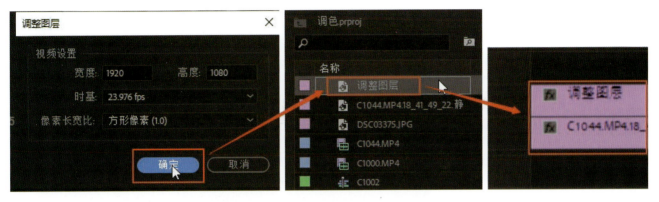

图 5-3-4　将"调整图层"放入时间线

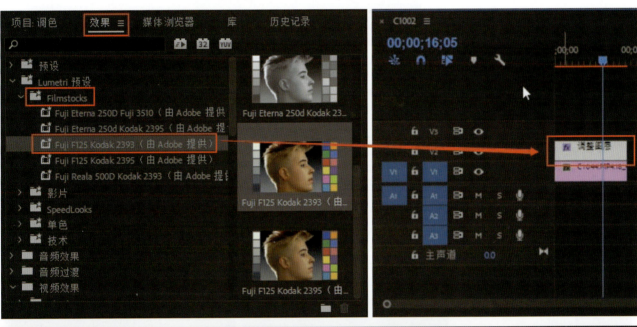

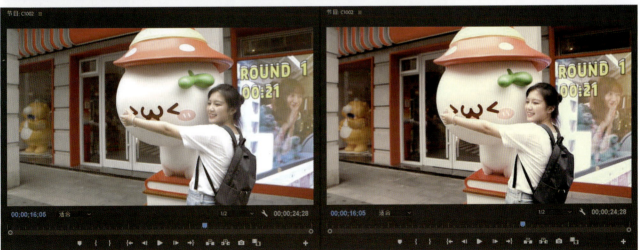

图 5-3-5　添加色彩效果预设及画面前后对比

2. "颜色校正"辅助调色

我们可以看到,在"颜色校正"文件夹下有上十种辅助调色工具,有专门针对亮度、对比度的调色工具——"亮度与对比度",有针对分色的调色工具——"分色",还有功能全面的强大调色工具——"Lumetri 颜色"。

"颜色校正"文件夹下除了基础的调色工具外,还有能更改区域颜色的"更改颜色"等辅助工具,可以对画面做一些整体调整或局部调整,通过这些工具,能将中期拍摄的画面中表现力较弱的部分增强,使画面主图更加突出。

下面我们就来具体学习如何使用"颜色校正"文件夹下的工具进行调色,我们挑选具有代表性的"Lumetri 颜色"工具进行讲解,帮助大家更好地理解。

[知识点介绍] Lumetri 颜色效果可通过"效果"面板—"视频效果"—"颜色校正"—"Lumetri 颜色"进行调用,之后就可以在"效果控件"面板更改参数了,如图 5-3-7 所示。

也可以点击"窗口"菜单下的"Lumetri 颜色",调出"Lumetri 颜色"面板,如图 5-3-8 所示。

我们还可以直接将编辑模式改为"Lumetri 颜色"

图 5-3-6 调整 Lumetri 预设参数

图 5-3-7 "Lumetri 颜色"调用方法一

模式,即可直接进行面板重组及"Lumetri 颜色"面板的调用,如图 5-3-9 所示。

在进行"Lumetri 颜色"的参数设置时,我们发现,无论是在"效果控件"面板还是"Lumetri 颜色"面板中,都可以使用基本矫正(白平衡、色温、对比度、高光等)、创意(胶片、锐化、饱和度等)、曲线(RGB 曲线、色相饱和度曲线等)、色轮和匹配(阴影、中部、高光色轮等)、HSL 辅助(键控、改色等)和晕影来对画面进行一级、二级和风格调色。下面我们就具体地了解下这些工具。

1)基本校正

在"基本校正"模块中我们可以套用官方的还原 LUT 及调整白平衡、色调的基础参数。在影视中期拍摄时,

图 5-3-8 "Lumetri 颜色"调用方法二　　　　图 5-3-9 "Lumetri 颜色"调用方法三

为能保留最大的色彩宽容度，一般会选择拍摄"灰度"素材，也就是 log 素材。所以在开始调色前，我们就需要先将这些"灰度"素材（log 素材）套用官方还原 LUT 来恢复色彩。其原因在于导演在拍摄时所看到的画面，事实上是经过调整或色彩参数还原的视觉效果，对于专业调色环节来讲，调色师需要了解所拍摄素材的目的性和方向性，以便完成后续的一级、二级和风格调色。

不同的摄像机所拍摄的 log 素材，会因厂家不同而导致换算颜色映射的方式有细微区别，针对此情况，摄像机厂家会发布对应的官方还原 LUT，我们可以在"基本校正"的下拉文件夹里进行查找。以 ALEXA XT 素材为例，我们将素材导入时间线后，在"Lumetri 颜色"面板的"输入 LUT"中随意选择一种"ALEXA"709 色域 LUT，如图 5-3-10 所示。如软件内不包含，也可以直接在官方网站下载后进行选择。

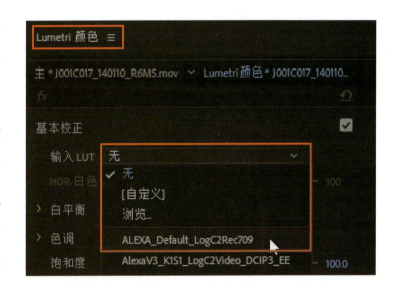

图 5-3-10 使用"Lumetri 颜色"中的官方还原 LUT

参数设置完成后，我们可以通过"源"面板及"节目"面板观察到画面套用还原 LUT 前后的区别，如图 5-3-11 所示。

我们可以通过还原后的画面来判断导演在拍摄这一场景时所期待的光影效果、明暗对比和色彩倾向。在导演对影片风格没有特殊要求时，就需要调色师在此基础上优化画面。接下来我们可以结合"白平衡"来调整色温、色彩的偏向，使用"色调"下的曝光、对比度、高光、阴影等来调整影像的画面基础关系。在调整"白平衡"与"色调"时，可以直接使用鼠标点击◯进行左右拖拽，也可以点击参数进行上下拖拽，对于"色

调"而言，也可以使用"自动"按钮进行调整，软件会根据当前的画面示波器进行演算后自动调整参数，如图 5-3-12 所示。

2）创意

在"创意"模块下，我们可以针对影像套用风格预设，调整风格预设强度，根据风格调整锐化、自然饱和度及色彩平衡等参数。由于某些实际因素，有时在拍摄现场无法进行导演预想画面的还原，这就需要对画面进行风格化处理。

以 ALEXA XT 素材为例，我们将素材还原为 709 色域后，如果想达到具有回忆性质的黑白色调，就可以直接套用"创意"模块下的"Look"风格进行预设，套用完成后我们会看到画面已经自动生成了较好的黑白效果，如图 5-3-13 所示。如需要弱化这种风格，可以使用"强度"进行调整。

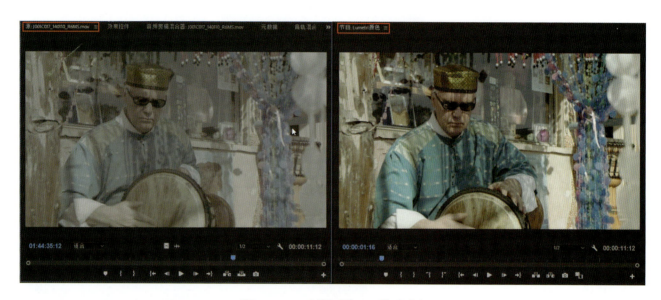

图 5-3-11　套用还原 LUT 前后对比

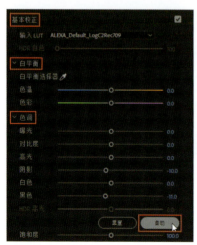

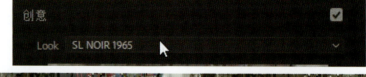

图 5-3-12　"白平衡"及"色调"　　　　　　图 5-3-13　套用风格预设前后对比

将画面风格化后，还可以对淡化胶片、锐化、自然饱和度和色彩平衡等参数进行调整。在"创意"模块下，我们还可以针对阴影及高光的颜色进行色彩倾向调整，比如需要让人感觉影像处于正午的阳光下，就可以将"阴影色彩"色轮的中心点向黄色部分拖拽，这样能使画面阴影部分更"暖"，符合正午的感觉，如图 5-3-14 所示。

图 5-3-14 "阴影色彩"调整前后对比

3）曲线

在"曲线"模块下，我们可以使用 RGB 曲线及色相饱和度曲线来对画面中的色彩区域进行进一步的调整。针对 RGB 曲线，我们可以对整体、红色、绿色和蓝色通道的亮度及对比度进行调整。针对色相饱和度曲线，可对红、黄、绿、青、蓝、品红色或自定义色彩区间进行调整。

下面我们就来了解一下 RGB 曲线的使用方法。以整体通道为例，正方形中的白色直线是图像的暗部到亮部的区域，直线两端的"O"和"O_1"分别代表影像的"暗部"和"亮部"。将以"O"和"O_1"为起点的水平延伸线和垂直延伸线分别设为 X 轴、Y 轴与 X_1 轴、Y_1 轴，暗部"O"沿 X 轴越向右画面越暗，反之越亮，亮部"O_1"沿 X_1 轴越向左画面越亮，反之越暗，如图 5-3-15 所示。

RGB 曲线不仅可以调整"亮部"及"暗部"的区域，如想调整中间调或偏亮、偏暗区域，可以根据其特性直接在直线上找到对应的位置，待图标变为钢笔工具 进行点选后即可进行调整。如果想调整画面对比度，就需要将画面中部到亮的区域向亮部调整到合适区域，将中部到暗的区域向暗部调整到合适区域，如图 5-3-16 所示。

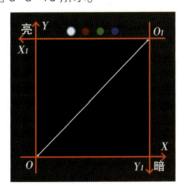

图 5-3-15 曲线原理

图 5-3-16 使用 RGB 曲线调整对比度

我们同样可以根据整体通道的曲线原理来学习红色、绿色、蓝色通道的使用方法，其与整体通道的区别在于，将"亮部"转换为红色、绿色、蓝色，将"暗部"转换为红色、绿色、蓝色的互补色，如图 5-3-17 所示。

色相饱和度曲线与 RGB 曲线在曲线原理上较为相似，其区别在于色相饱和度曲线可以针对影像中的局部色彩区间进行单独的调整。例如，我们观察到画面中的青色较多，我们就可以选中青色区域，色轮中就会出现一个红色小方框，将方框的中心点向色轮中心拖拽，即可减少画面中的青色，如图 5-3-18 所示。

图 5-3-17　红色、绿色、蓝色通道曲线偏色演示

图 5-3-18　色相饱和度曲线使用演示

4）色轮和匹配

"色轮和匹配"模块可以将两种风格的影像进行一键匹配并统一风格，且完成匹配后也可针对阴影、中间调、高光进行细微调动。

一般调色师在调色前会拿到关于影片风格倾向的参考说明，调色师会根据这些信息进行对比和借鉴。我们通过开启"比较视图"功能就能够较好地观察两个画面的对比效果，如图 5-3-19 所示。

图 5-3-19　开启"比较视图"功能

开启"比较视图"功能后，就能在"节目"面板中看到对比画面的显示了，在节目面板底部也可以进行"并排""垂直拆分""水平拆分"这几种显示模式的切换来进行调色。其中"并排"显示模式可以完整地

图 5-3-20 "比较视图"的并排显示

图 5-3-21 "比较视图"的垂直拆分和水平拆分显示

看到两者之间的区别,如图 5-3-20 所示。

"垂直拆分"和"水平拆分"显示模式是通过影片中心的垂直线和水平线进行拆分的,如需要调整,可将鼠标放置于分界线上,待光标转变为后进行左右或上下拖动,如图 5-3-21 所示。

通过比较视图,我们可以看到左侧画面影调更暗且饱和度较低,要让右侧画面的风格与左侧画面保持一致,就可以使用"应用匹配"功能来进行统一。点选"应用匹配"功能后,通过"节目"面板可以看到右侧画面已经进行了自动化风格匹配。如图 5-3-22 所示。

匹配完成后左右画面的色调就基本一致了,但由于室内外光影的不同,还需要做一些细微调动。那么可以使用"色轮和匹配"模块下的阴影、中间调和高光色轮来完善调色的效果,如图 5-3-23 所示。

5)HSL 辅助

"HSL 辅助"模块可以针对画面中的局部颜色进行降噪、模糊和色偏调整。我们可以通过"键"功能选取画面中需要更改的颜色,例如我们需要提取画面中黄色的部分,可以使用吸管直接在"节目"面板中吸取画面中黄色的区域,就能将此区域剔除出来了,如需要看得更清楚,我们可以开启灰

色视图模式,就能看到选取结果,如图 5-3-24 所示。

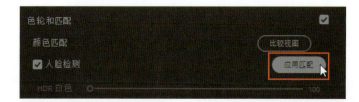

图 5-3-22 "应用匹配"功能

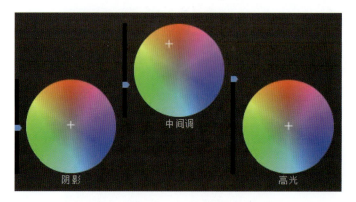

图 5-3-23 阴影、中间调和高光色轮

图 5-3-24 "键"功能

提取颜色后我们就能对此局部区域进行优化处理。一般我们可以通过调整降噪和模糊参数进行简单的磨皮处理，还可以更正局部区域的阴影、中间调和高光色偏，除此之外，可以单独调整其色温、色彩、对比度、锐化和饱和度参数，如图 5-3-25 所示。

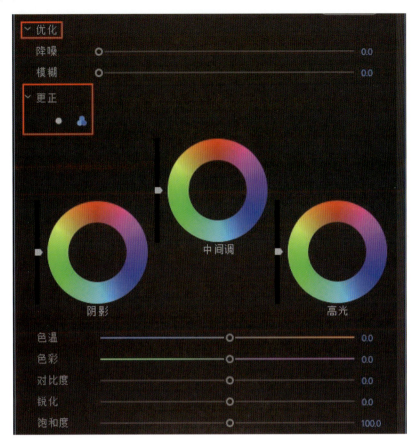

图 5-3-25　"HSL 辅助"模块下的优化及更正功能

6）晕影

通过"晕影"模块可以压暗整个影像的四周，使中部的主体物更加突出。在"晕影"模块下可以调整晕影的数量、中点、圆度和羽化值，以达到最理想的效果。在调整参数时，可以直接使用鼠标点击◯进行左右拖拽，也可以点击参数进行上下拖拽，如图 5-3-26 所示。

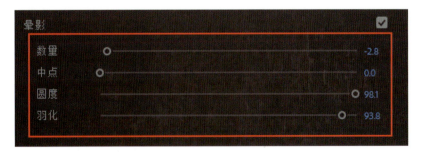

图 5-3-26　"晕影"模块

第六章

Premiere Pro CC 2018 常用效果制作

第一节　分屏画面

[知识点介绍] 分屏画面指的是屏幕上同时出现多幅同一影像或多幅不同影像，构成多画屏，产生多空间并列、对比的艺术效果，从而深化影视作品的内涵。在电影《杀死比尔》中，独眼杀手吹着哨子进入医院，扮成护士谋杀女主角的片段，就使用分屏画面描述了在女主角无知觉地躺在病床上的同时，杀手正在做谋杀前的准备工作。

[案例详解] 在这个案例中，将制作一个多角度展示女性弹钢琴的分屏画面，具体操作步骤如下。

[步骤 01] 将素材"主机位.mp4、手部动作.mp4、琴.mp4"导入项目窗口，如图 6-1-1 所示。

[步骤 02] 在素材预览窗口中双击"主机位.mp4"，截取适当的片段，为其重新设置出点和入点，如图 6-1-2 所示。

[步骤 03] 把调整好出点和入点的素材拖放到时间线上，如图 6-1-3 所示。

[步骤 04] 取消素材的视音频链接，如图 6-1-4 所示。

[步骤 05] 处理素材"手部动作.mp4"，操作方法与前述步骤类似。先选取与素材"主机位.mp4"中音频和画面相匹配的弹琴片段，然后拖放到时间线上，如图 6-1-5 所示。

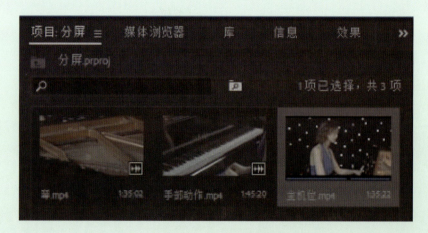

图 6-1-1　导入素材

图 6-1-2　主机位素材预览与截取

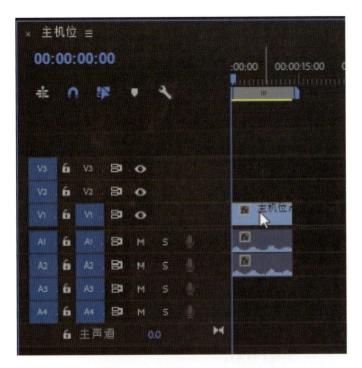

图 6-1-3 时间线新建序列

图 6-1-4 取消链接

图 6-1-5 手部动作素材预览与截取

[步骤 06] 观察弹琴的画面和音频是否吻合，对素材进行适当的裁剪，利用"波纹删除"去掉多余的部分。为防止音画不同步，取消"手部动作.mp4"的视音频链接后，再删掉音频的部分，如图 6-1-6、图 6-1-7 所示。

[步骤07] 处理第三段素材"琴.mp4",重复之前的操作,如图6-1-8所示。

[步骤08] 最终调整好的时间线效果如图6-1-9所示。

图6-1-6 裁切当前素材

图6-1-7 波纹删除

图6-1-8 裁切好的琴素材片段

图6-1-9 时间线上的三段素材排列

[步骤09] 素材准备好后，就可以开始设置分屏效果了。在这个案例里，将以主机位素材为主要展示画面，把其放在屏幕的左侧，手部动作素材和琴素材作为不同角度的分屏画面，放在屏幕的右侧。因此，可以先调整"手部动作.mp4"和"琴.mp4"这两段素材的效果控件参数，分别把两个素材的缩放值调整成50，把位置调整成在画面右侧上下摆放的形式，其中手部动作素材的位置属性参数设置为 $x=1444.0$，$y=269.0$；琴素材的位置属性参数设置为 $x=1444.0$，$y=809.0$，如图6-1-10至图6-1-13所示。

[步骤10] 由于主机位素材带有黑色边框，需要适当将其放大，这里将缩放值设置为108.0，如图6-1-14所示。

图6-1-10 琴素材参数设置

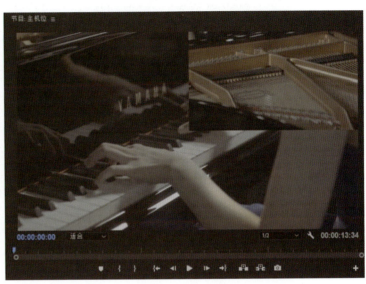

图6-1-11 合成效果

图6-1-12 手部动作素材参数设置

图6-1-13 分屏效果

图6-1-14 主机位素材缩放调整

[步骤11] 调整好后，按播放按钮或者键盘上的空格键观察素材效果，发现"主机位.mp4"的画面里，由于摄像机运动的关系，女生弹琴的部分动作过于靠右，因此可以在位置属性上添加向左侧移动的关键帧，保持画面的构图平衡。具体参数设置为：第0秒0帧处，位置属性参数为 $x=960.0$，$y=540.0$；第2秒11帧处，位置属性参数为 $x=727.0$，$y=540.0$；第9秒23帧处，位置属性参数为

x=632.0，y=540.0，如图 6-1-15 所示。

[步骤 12] 上述操作完成后，分屏的基本效果如图 6-1-16 所示。

[步骤 13] 由于分屏素材的背景为黑色，可以适当修饰分屏画面的边缝，选择"文件"菜单，点击"新建"—"旧版标题"，如图 6-1-17 所示。

[步骤 14] 在弹出的"新建字幕"对话框中，将素材命名为分屏线条，如图 6-1-18 所示。

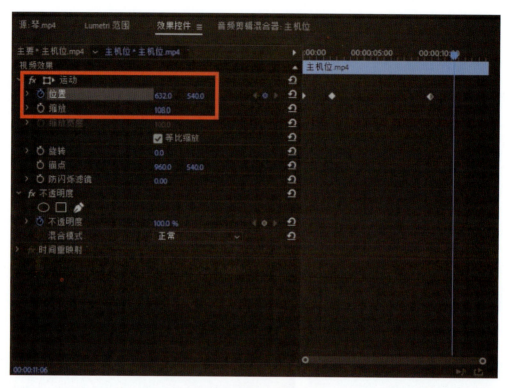

图 6-1-15　素材位置属性调整

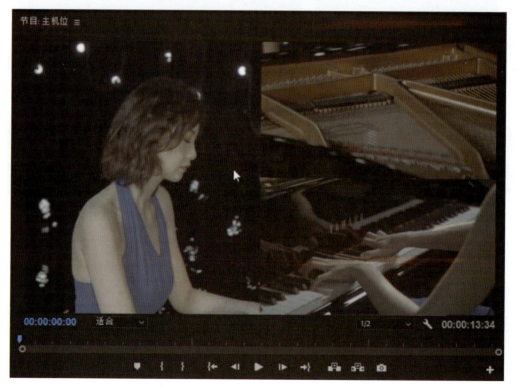

图 6-1-16　分屏基本效果

图 6-1-17　新建旧版标题　　　　　　　图 6-1-18　修改新建字幕名称

[步骤 15] 出现"分屏线条"界面后，在分屏画面之间绘制白色的分隔线，绘制好一根线后，可以使用快捷键进行复制和粘贴，并用对齐按钮放置在素材边缘处，如图 6-1-19 所示。

[步骤 16] 操作完以上步骤之后，会发现项目窗口里生成了一个名为"分屏线条"的图像，将其直接拖放到时间线所有素材的上方，用选择工具直接调整该图像的播放持续时间，与下方素材保持一致，如图 6-1-20 所示。

图 6-1-19　绘制分隔线

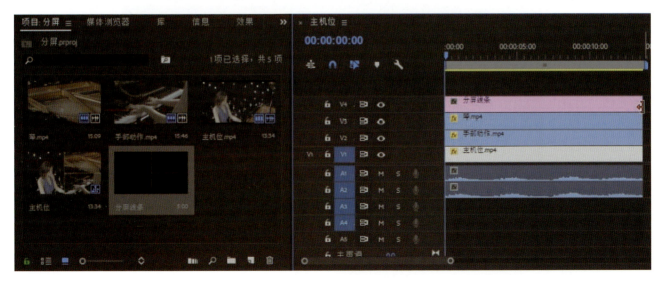

图 6-1-20　将"分屏线条"拖放到时间线上并与其他素材长度保持一致

本范例最终效果如图 6-1-21 所示。

[案例拓展] 除了上述方法以外，还能够使用视频过渡效果中的线性擦除来制作分屏画面。

[步骤 01] 首先导入"侧后机位 .mp4"和"侧面机位 .mp4"这两个素材，如图 6-1-22 所示。

[步骤 02] 新建"侧面机位"序列，如图 6-1-23 所示。

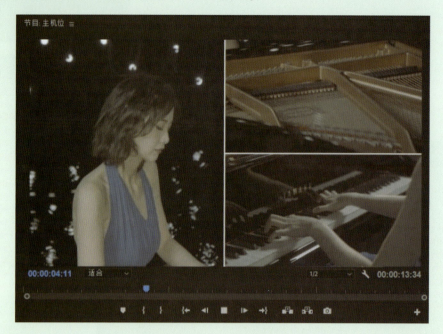

图 6-1-21　分屏画面最终效果

图 6-1-22　素材导入

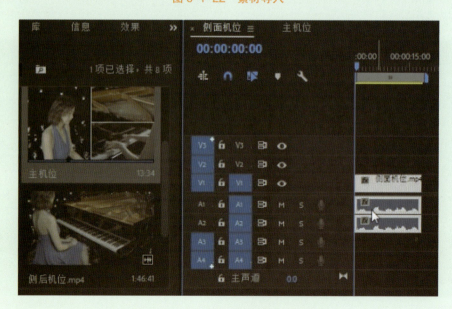

图 6-1-23　新建"侧面机位"序列

[步骤 03] 分屏素材准备工作的操作步骤和范例完全一致，也是选取这两段素材中适当的片段，然后拖放到时间线上，这里不再赘述。素材准备好后就可以进行线性擦除的设置了。

[步骤 04] 在"效果"面板的搜索栏搜索"线性擦除"，直接为两段素材分别赋予线性擦除滤镜，赋予方式是直接把线性擦除滤镜拖到时间线的视频素材上面，并为其添加变换滤镜下的水平翻转效果，将两段素材画面调整为位置相对的构图形式，如图 6-1-24、图 6-1-25 所示。

[步骤 05] 将线性擦除属性参数设置为：过渡完成 =46%，擦除角度 =-120°（负值的擦除角度可以让擦除方向从反方向开始）。由于只有两段素材，只需要设置其中一段素材的擦除效果即可，如图 6-1-26、图 6-1-27 所示。

[步骤 06] 进一步调整左侧素材的位置和大小，将位置属性参数设置为 x=874.7，y=540.0，缩放参数设置为 125.0，如图 6-1-28 所示。

[步骤 07] 最后的步骤也和前面的案例一样，在素材之间的接缝处绘制白色线条即可。

使用线性擦除滤镜制作的分屏画面最终效果如图 6-1-29 所示。

图 6-1-24　添加线性擦除

图 6-1-25　添加水平翻转效果

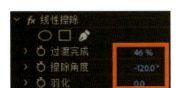

图 6-1-26　线性擦除参数调整

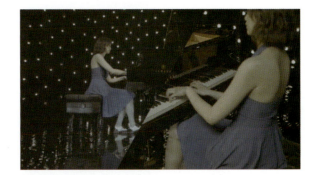

图 6-1-27　分屏基本效果展示

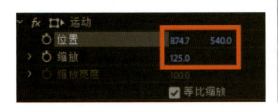

图 6-1-28　左侧素材的位置与缩放参数调整

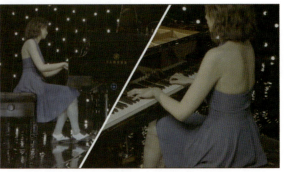

图 6-1-29　线性擦除分屏画面最终效果

第二节 穿梭镜头

[知识点介绍] 穿梭镜头可以用来表现影片中时间的流逝、时空的穿梭等，是一种特殊的镜头形式，需要一定程度的后期处理。

[案例详解] 在制作本案例前，需要拍摄一段向前推进的运动镜头素材，素材取景地最好是隧道、狭长的小巷这种纵深感强的场景。使用加速播放，配合动态模糊插件，在制作出快速穿梭的画面效果的同时，产生方向模糊的效果。

[步骤01] 下载并安装动态模糊插件，双击 RSMB5.1.5AEInstall_CE.exe，按照提示不断点击下一步，安装完毕后打开 Premiere Pro CC 2018，找到安装好的插件，如图 6-2-1 所示。

[步骤02] 新建项目，导入隧道空镜素材，如图 6-2-2 所示。

[步骤03] 由于这段素材是在汽车上拍摄的，需要截取一部分构图较完美的片段进行编辑，如图 6-2-3 所示。

[步骤04] 将截取的片段放到时间线上预览，如图 6-2-4 所示。

图 6-2-1 动态模糊插件

图 6-2-2 导入隧道空镜素材

图 6-2-3 截取素材片段

[步骤05] 由于画面中依旧存在部分穿帮画面,需要对素材的位置和大小进行调整。把素材的位置属性参数设置为 x=1176.0, y=632.0, 缩放属性参数设置为 140.0, 如图 6-2-5 所示。调整后的效果如图 6-2-6 所示。

[步骤06] 选中素材后点击鼠标右键,选择速度与持续时间,弹出设置窗口,将素材加速播放,营造出快速穿梭的视觉效果。具体参数为"速度 =800%",如图 6-2-7 所示。

[步骤07] 为加速后的素材添加动态模糊插件中的第一个滤镜 RSMB,并设置模糊数量(Blur Amount)为 8.00,如图 6-2-8 所示。穿梭镜头最终效果如图 6-2-9 所示。

本案例中,若不想用插件来完成模糊效果,也可以直接开启时间插值里的帧混合模式,能够达到类似的效果。有关时间插值的介绍见本章第四节的内容。

图 6-2-4　素材穿帮画面

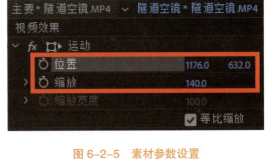

图 6-2-5　素材参数设置

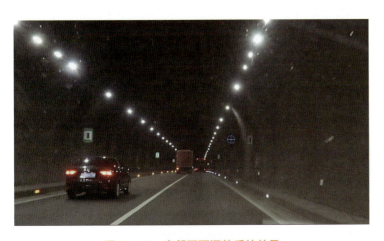

图 6-2-6　穿帮画面调整后的效果

图 6-2-7　加快素材的播放速度

图 6-2-8　模糊数量设置

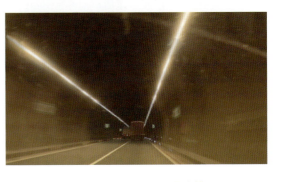

图 6-2-9　穿梭镜头最终效果

第三节　滑动变焦

[知识点介绍] 滑动变焦（Dolly Zoom）又称为希区柯克变焦，是一种非常独特的影视拍摄技巧。它最早出现在希区柯克的电影《迷魂记》中，影片里面有一段男主角往楼下望时产生眩晕效果的镜头，就是利用滑动变焦实现的。滑动变焦的摄影技巧就是在镜头推拉的同时，反方向变换镜头的焦距，产生一种主体对象不变，背景却在延伸变化的感觉。滑动变焦镜头在许多电影中都出现过，如《大白鲨》《指环王》《好家伙》，以及之前提到的《天才枪手》等。

[案例详解] 由于滑动变焦镜头的拍摄有一定的技术门槛，在没有相应的拍摄设备及摄影水平的前提条件下，我们可以利用后期软件快速制作一个极为接近的效果。本案例的制作前提如下：提前拍摄并准备好推镜头或拉镜头的素材，画面中的主体可以是人，也可以是物。拍摄素材时需准备好滑轨或无人机，这样制作出来的镜头效果会比手持拍摄稳定许多。素材最好是4K画质，因为在后期处理过程中需要对素材进行缩放来达到滑动变焦的效果，会损失一部分画质。

[步骤01] 导入素材"滑动变焦（推）.mp4"到项目窗口中，直接将素材拖放到时间线上并新建序列，如图6-3-1和图6-3-2所示。

[步骤02] 点击空格键，在合成窗口预览素材，使用"波纹删除"对1秒07帧前的部分进行裁剪，如图6-3-3和图6-3-4所示。

图6-3-1　滑动变焦（推）素材导入

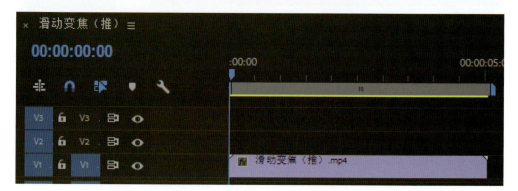

图6-3-2　新建滑动变焦（推）序列

[步骤03] 再次预览素材，当前素材的出点和入点画面如图6-3-5所示。

[步骤04] 将时间指针跳转到素材最后一帧处，打开"效果控件"面板，在位置和缩放属性上激活关键帧秒表，添加关键帧，如图6-3-6所示。

[步骤05] 将时间指针跳转到素材入点处，将缩放属性的值改为200.0，位置属性的值改为 $x=960.0$，$y=703.0$，尽量让这帧画面中的猫咪和最后一帧的大小及位置一致，如图6-3-7所示。

[步骤06] 滑动变焦最终效果如图6-3-8所示。

图6-3-3　裁剪滑动变焦（推）素材

图6-3-4　素材裁剪完毕

图6-3-5　素材的出点和入点画面

图6-3-6　在素材出点处添加关键帧

图6-3-7　设置素材入点的关键帧

图6-3-8　滑动变焦最终效果

本范例的制作过程比较简单，主要是素材的准备稍微复杂一点。实现滑动变焦镜头最理想的方式当然是直接拍摄，而通过后期制作能比较简单、快速地达成。除了推镜头外，还可以利用拉镜头制作变焦缩放效果，制作方法基本一致，将缩放的大小反过来即可，就不再做示范了。

第四节　光流法慢放升格

[知识点介绍]升格是电影摄影中的一种技术手段，电影的拍摄速度一般是 24 格 / 秒，即每秒钟拍摄 24 帧画面。升格就是以高于 24 格 / 秒的速度进行拍摄，放映出来的效果就是慢放镜头。

在 PR 软件的 "剪辑速度 / 持续时间" 窗口当中，除了能调整素材播放速度及持续时间以外，在 "时间插值" 一栏里有三种补帧方法：①帧采样，这是直接抽取现有视频的帧来填补慢放和快放后的视频画面，是渲染速度最快，但牺牲了一定流畅度的插值方法；②帧混合，这是混合原视频上下两帧后生成新的帧，会产生动态模糊的效果，适合用在加速播放镜头画面时；③光流法，这是根据原视频前后帧推算运动轨迹后，自动生成新的空缺帧的一种方式，渲染速度较慢，但是智能补帧后视频效果平滑流畅，适合用在慢放升格镜头里。

时间插值是沿时间轴方向，采用不同插值算法来获得各种对象属性的中间结果的一种计算机软件算法。光流法慢放升格就是利用光流法的时间差值算法对需要进行慢放处理的画面重新解算的一种后期处理技巧。

[案例详解]本案例的制作流程非常简单，主要需要掌握相关概念，明确不同的插值算法对应的不同镜头的后期处理需要。有一点需要特别注意，使用光流法处理的慢放镜头，原素材最好是 4K 以上的画质，这能够使处理后的视频流畅度更高，画质更加清晰。

在本次范例中使用的是一段简短的 1080P 的素材。

[步骤 01]导入素材 "红茶 .mp4"，新建时间线，如图 6-4-1 所示。

图 6-4-1　导入红茶素材

[步骤 02]使用快捷键 Ctrl+L 去掉原素材的音频链接，删除音频，分别在第 3 秒 06 帧和第 6 秒处裁剪素材，如图 6-4-2 所示。

[步骤 03]选中素材中间的部分，点击鼠标右键，设置速度为 50%，时间插值为光流法模式，勾选波纹编辑，如图 6-4-3 所示。

[步骤 04]导入音频素材，根据音乐效果裁剪素材并在素材出点及入点位置添加指数淡化，如图 6-4-4 所示。

图 6-4-2 裁剪红茶素材

图 6-4-3 设置光流法及速度参数

图 6-4-4 导入音频素材

[步骤 05] 光流放慢放升格画面的最终效果如图 6-4-5 所示。

图 6-4-5 光流法慢放升格画面最终效果

第五节　转场插件与预设的运用

[知识点介绍] 转场的概念已在第四章第二节里详细讲解过了，此处不再做说明。由于 Pr 自带的视频转场效果较简单，目前国内外有许多后期制作工作室发布了能够在 Adobe 的剪辑和特效软件上使用的转场插

件以及转场特效预设,可供使用。这类转场插件及预设的效果好,功能较强大,而且在操作上也比较简单,便于制作一些商业视频,也是目前国内外视频日志制作者们常用的特效资源。

[案例详解] 本案例需要提前安装好 FilmImpact 插件和 Sapphire(蓝宝石)插件,将制作一个白鲸与潜水员共舞的视频,尽可能选择合适的素材片段,声画效果相互匹配。

[步骤 01] 安装 FilmImpact 和 Sapphire 插件,具体的安装路径如图 6-5-1 所示。之后分别双击 Transition Packs V3.5.4.exe 和 Sapphire-ae-install-11.0-CE.exe,在弹出的选择提示框中点击下一步,完成安装,如图 6-5-2 所示。

图 6-5-1　插件安装路径

[步骤 02] 将视频素材 MVI_1602_batch.mp4、MVI_1621_batch.mp4、MVI_1625_batch.mp4、MVI_1628_batch.mp4、MVI_1629_batch.mp4、MVI_1630_batch.mp4 和音频素材 Horizon(Free Download).wav 导入项目窗口,如图 6-5-3 所示。

[步骤 03] 分别截取视频素材 MVI_1602_batch.mp4、MVI_1621_batch.mp4、MVI_1625_batch.mp4、MVI_1628_batch.mp4、MVI_1629_batch.mp4、MVI_1630_batch.mp4 的部分片段,每段素材的入点和出点位置如图 6-5-4 至图 6-5-9 所示。

[步骤 04] 将所有视频素材按照 MVI_1621_batch.mp4、MVI_1628_batch.mp4、MVI_1625_batch.mp4、MVI_1602_batch.mp4、MVI_1629_batch.mp4、MVI_1630_batch.mp4 的顺序依次拖

图 6-5-2　插件安装弹出窗口

图 6-5-3　将素材导入项目窗口

图 6-5-4　MVI_1602_batch.mp4 出入点位置

图 6-5-5　MVI_1621_batch.mp4 出入点位置

图 6-5-6　MVI_1625_batch.mp4 出入点位置

图 6-5-7　MVI_1628_batch.mp4 出入点位置

图 6-5-8　MVI_1629_batch.mp4 出入点位置

图 6-5-9　MVI_1630_batch.mp4 出入点位置

放至时间线的视频轨道 V1 上，新建序列，如图 6-5-10 所示。

[步骤 05] 将音频素材 Horizon(Free Download).wav 拖放到时间线的音频轨道 A1 上，把视频末端多余的音频素材裁切掉，如图 6-5-11 所示。

[步骤 06] 给音频素材的出点位置添加"音频过渡"中的"指数淡化"，将音频结尾的部分调整成声音逐渐减弱并消失的效果，如图 6-5-12 和图 6-5-13 所示。

[步骤 07] 在时间线上预览音频素材的旋律与节拍，在节奏变化明显的地方打上标记，如图 6-5-14 所示。

[步骤 08] 仔细观察素材视频和音频的匹配度。第一个标记点处是白鲸突然掉转方向的镜头，声音与画面是匹配的，因此不再做处理。第二个标记点处音频节奏有变化，但是画面一直显示的是白鲸与潜水员共同直立旋转，因此需要添加一些节奏变化。第三个标记点处是白鲸倒着游泳的近景画面，但是和标记点没有对齐。那么首先把这里的素材调整一下，波纹编辑工具将 MVI_1625_batch.mp4 的出点调整到和第三个标记点对齐的位置，如图 6-5-15 所示。

[步骤 09] 根据第二个标记点的起始位置和音频的节奏变化，使用剃刀工具截取该素材片段，截取素材的入点和出点位置如图 6-5-16 所示。

[步骤 10] 选择视频轨道 V2，将截取的素材片段复制

图 6-5-10　时间线上的素材排列顺序

图 6-5-11　裁剪多余的音频素材

图 6-5-12　音频过渡—指数淡化　　图 6-5-13　添加音频滤镜的位置

图 6-5-14　标记音频素材

图 6-5-15　调整 MVI_1625_batch.mp4 的出点位置

图 6-5-16 使用剃刀工具截取素材

粘贴到视频轨道 V2 上，如图 6-5-17 所示。

[步骤 11] 将复制好的素材从中间位置裁剪开来，为前面的部分设置已添加的高级转场预设里面的"水波潋滟六－入"转场效果，为后面的部分添加"水波潋滟六－出"转场效果，如图 6-5-18 和图 6-5-19 所示。

添加"水波潋滟六"转场预设后的具体画面效果如图 6-5-20、图 6-5-21 所示。

图 6-5-17 将截取的素材复制粘贴至视频轨道 V2 上

图 6-5-18 切分素材

图 6-5-19 选取并添加"水波潋滟六"效果

图 6-5-20 "水波潋滟六－入"画面效果

图 6-5-21 "水波潋滟六－出"画面效果

[步骤 12] 为了缓和镜头之间衔接的跳跃感，分别在素材 MVI_1628_batch.mp4 和 MVI_1625_batch.mp4 之间添加 FilmImpact 里面的 Impact Stretch 效果，在第三个标记点处的素材之间添加 Impact Push 效果，在 MVI_1602_batch.mp4 和 MVI_1629_batch.mp4 之间添加 Impact Glass 效果，如图 6-5-22 所示。

添加 FilmImpact 转场特效后的画面效果如图 6-5-23 所示。

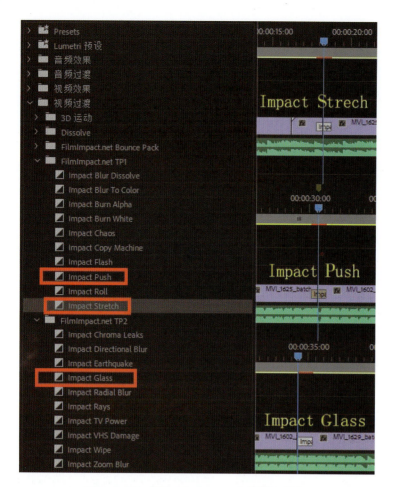

图 6-5-22 添加 FilmImpact 中的转场特效

图 6-5-23 转场特效的画面效果

图 6-5-24 在新添加的标记点间裁剪素材

图 6-5-25 将裁剪的视频素材复制粘贴到当前素材上方位置

[步骤13] 继续预览素材的声画效果，在后半段出现响指节拍的地方添加新的标记点，使用剃刀工具裁剪素材，如图 6-5-24 所示。

[步骤14] 选择视频轨道 V2，将这段素材复制并粘贴在同一个时间区间内，如图 6-5-25 所示。

[步骤15] 再次将复制好的素材一分为二，分别为前面的部分添加"水波潋滟四-入"效果，为后面的部分添加"水波潋滟三-入"效果，如图 6-5-26 所示。

添加转场预设后的画面效果如图 6-5-27、图 6-5-28 所示。

[步骤 16] 再次预览时间线上的素材效果,将音频文件进行裁剪后与视频素材的结尾部分对齐,添加"指数淡化"过渡效果,调节音频音量大小,给视频末尾处添加 Impact Dissolve,其效果和黑场非常类似,如图 6-5-29 所示。

本案例属于技巧转场的范畴,涉及 PR 后期剪辑里使用较多的转场插件和预设。在使用的过程中需注意,技巧转场是为画面效果服务的,添加的效果需要契合视音频素材的声画关系和时间节奏。

图 6-5-26　裁剪素材后添加不同的水波漪滟效果

图 6-5-27　"水波漪滟四 - 入"画面效果　　　　图 6-5-28　"水波漪滟三 - 入"画面效果

图 6-5-29　对齐视音频并添加过渡效果

第六节 时间重映射

[知识点介绍] 时间重映射是 Pr 软件当中控制视频时间的 fx 特效，它能够快速实现加速、减速、倒放和静止的画面效果。它相对于"剪辑速度/持续时间"对话框的时间控制功能来说，在操作上更加灵活。

[案例详解] 本案例会使用三段在水族馆中拍摄的素材，依次示范加速、减速、倒放和静止的视频效果。

[步骤 01] 将视频素材"鱼群.mp4""魔鬼鱼.mp4""河豚.mp4"及音频素材"德彪西—月光"导入项目窗口，按照顺序依次放置在时间线上，如图 6-6-1 所示。

[步骤 02] 将视频轨道 1 的视图范围拉大，选中第一段素材"鱼群.mp4"，在左上角的 fx 特效菜单处点击鼠标右键，选中"时间重映射"—"速度"，如图 6-6-2 所示。

[步骤 03] 按住键盘上的 Ctrl+Alt，用鼠标左键点击时间线的不同位置（即素材的不同时间点），新建 2 个关键帧，若需要删除则直接点击 Delete 键。关键帧的范围内就是控制播放速度的区域，按住鼠标向上拖动是快放，向下拖动则是慢放，在这段素材中制作的是快放效果，如图 6-6-3 所示。

[步骤 04] 设置好快放的速度区间后，可以进一步调整关键帧之间的播放速度曲线，让视频平滑变速，过渡自然，如图 6-6-4 所示。

图 6-6-1 时间重映射素材导入　　　　图 6-6-2 选中"时间重映射—速度"

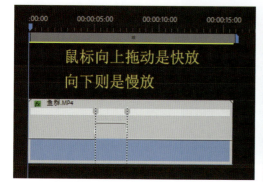
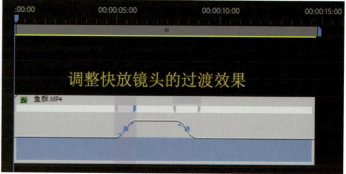

图 6-6-3 新建快放效果的关键帧　　　　图 6-6-4 调整快放部分的过渡效果

[步骤 05] 使用同样的制作方法，给第二段素材"魔鬼鱼.mp4"添加慢放效果的关键帧，将中间的横线向下拖动，这里选择的是魔鬼鱼从镜头前游过的片段，如图 6-6-5 所示。

[步骤 06] 调整慢放镜头关键帧过渡部分的曲线，尽量将过渡的曲线调整得平滑一些，如图 6-6-6 所示。

[步骤 07] 给最后一段素材"河豚.mp4"添加倒放效果，按住 Ctrl+Alt，点击鼠标左键，新建关键帧，然后按住 Ctrl 键不动，向时间线后面拖动鼠标，即可设置倒放的区域，如图 6-6-7 所示。

[步骤 08] 倒放的关键帧也可以设置曲线平滑过渡的效果，之前的截图中多设置了一个倒放的关键帧，删掉即可，如图 6-6-8 所示。

[步骤 09] 给这段素材设置一个静止画面，还是用同样的方法设置一个关键帧，然后按住 Ctrl+Alt 键不动，向后拖动一段时间，这段时间内就是静止的效果，如图 6-6-9 所示。

[步骤 10] 播放视频素材，核对视频画面和音乐节奏，适当修饰视频素材，添加 Lumetri 调色滤镜，在音频素材末尾处添加指数淡化，最终调节效果如图 6-6-10 所示。

图 6-6-5　设置慢放效果的关键帧

图 6-6-6　调整慢放镜头的曲线过渡效果

图 6-6-7　新建倒放的关键帧

图 6-6-8　设置曲线平滑过渡的效果

图 6-6-9　设置静止的关键帧

图 6-6-10　时间重映射最终调节效果

第七章
Premiere Pro CC 2018 的字幕制作

第一节　影视作品中字幕的分类与作用

字幕是影视作品重要的组成部分。字幕能够与剪辑后的视频作品的画面、音频、特效等紧密结合在一起，能够完善画面的信息内容，对画面有强调、说明、扩展等视觉增益作用；能够准确地传达思想内容，减少视觉误差带来的错误感受。同时，字幕在某些时候能使画面更加和谐且美观，现在在绝大多数视频影像中得到了广泛使用。

Premiere Pro CC 2018 提供了强大的字幕设计功能，使用者可以根据自身需求创建各种类型的文本字幕，并对字幕进行"包装"和单独绘图等。

字幕主要分成两种：

（1）数量较少而需要精心设计的，如片头字幕、宣传片字幕、标题字幕等，这类字幕有着画龙点睛的作用。

（2）数量大、随机性强的字幕，如新闻字幕、对白、游动字幕等，这种字幕主要起着传达信息、补充或强化画面内容、修饰画面等的作用。

字幕的字体：需要与影视作品的风格相统一。

字幕的颜色：带有一定的象征意义。

字幕的布局：大多叠放在画面之上，要与画面构图和谐统一。

字幕的显示：

（1）整屏式。字幕占据屏幕的主要位置。

（2）横向式。横向排列在屏幕底部。

（3）竖向式。竖向排列在屏幕左边或右边的边缘。

（4）滚动式。以滚动的形式通过屏幕，逐次展现信息。

（5）固定式。字幕以小方块的形式固定在屏幕的某一位置。

（6）插入式。在节目正常播放过程中，以切入的方式叠加字幕，这是最常用、最基本的字幕显示方式。插入式字幕广泛用于人物对话、翻译、人物介绍、内容提要、新闻标题等。

（7）特技式。以特技的方式出现。

第二节　认识"字幕"窗口

Premiere Pro CC 2018 提供了强大的字幕制作系统——"字幕"窗口，使用"字幕"窗口可以创建各种

类型的字幕和图像,并且可以实时地对字幕或图像进行修改等操作,从而拥有多样且具有个人特色的字幕效果。

1. 字幕创建工具

Premiere Pro CC 2018 新增了字幕创建工具,可直接选择工具栏中的 T 图标进行字幕的新建,这比以往的先单独建立文字再调整位置更加方便且实用,如图 7-2-1 所示。

2. 旧版字幕

在 2018 版本之前,Premiere Pro 将所有的字幕储存为单独的文件素材,与其余任何素材无异,都是通过"新建"和"拖拽"的方式导入到时间线,当项目被保存时,字幕同时被保存,在 Premiere Pro CC 2018 中概括为"旧版字幕",如图 7-2-2 所示。

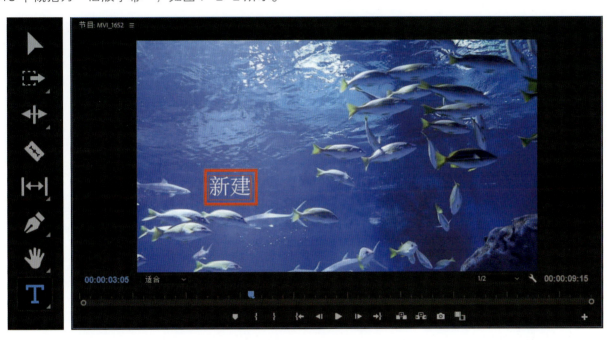

图 7-2-1　工具栏及独立字幕工作窗口

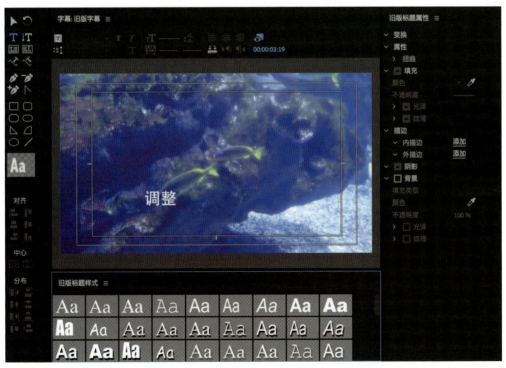

图 7-2-2　"旧版字幕"面板

3. 基本图形

在影视后期制作中，对字幕的"包装"再常见不过，Premiere Pro 也保留了文字包装模板的应用板块，也就是"基本图形"面板。"基本图形"面板包含了风格较为全面的字幕包装模板，通过"基本图形"面板包含的模板内容及工具栏可对新建字幕的属性快速地进行个性化设置，对后期字幕的制作和包装速度都有较大提升，如图 7-2-3 所示。

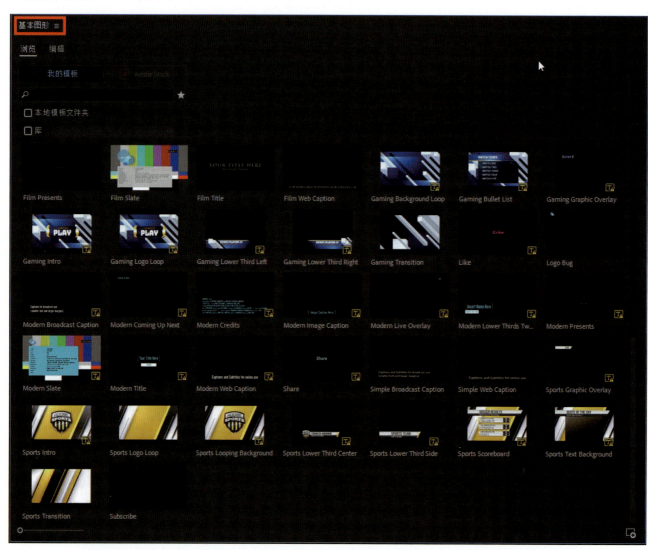

图 7-2-3 "基本图形"面板

第三节 创建字幕

1. 利用工具栏添加字幕

选中 T 后可直接在"节目"面板中的适当位置直接添加字幕，添加字幕后会看到时间线上出现了可调整

的字幕素材，如图7-3-1所示。

图7-3-1　添加字幕

使用 T 工具添加字幕后，可在"效果控件"面板中对文本的字体、格式、大小、行间距等进行必要的调整，同时可直接对文字的样式，如外观的填充色、描边色、阴影等进行进一步调整，对文字的位置、缩放、旋转、透明度、锚点等参数进行个性化的"定制"，通过添加关键帧，也可以获得一些文字包装的特效画面，如图7-3-2（a）所示。以上属性也可以在"基本图形"面板进行设置，如图7-3-2（b）所示。

(a)　　　　　　　　　　　　　　　　　　(b)

图7-3-2　"效果控件"面板与"基本图形"面板的字幕参数设置

2. 使用"旧版字幕"面板创建字幕

如需要使用 2018 版本之前的字幕编辑工具，也可以点击"文件"—"新建"—"旧版标题"进行调用，之后会弹出对话框，选择所需参数并点击"确定"即可，如图 7-3-3 所示。

"旧版字幕"面板包含多个板块，能够完成字幕及图像的全面设计。可以在这个集成面板中对字幕或图像进行个性化调整，并且可以进行实时预览和保存。直接关闭"旧版字幕"面板后，字幕或图像会自动保存至"项目"面板当中，如需对此文字或图像进行修改，也可以单击"项目"面板中自动储存下来的"旧版字幕"素材，即可返回"旧版字幕"面板，如图 7-3-4 所示。

"旧版字幕"面板分为字幕工具调板（Title Tools）、字幕主调板（Title Main Panel）、字幕属性调板（Title Properties）、字幕动作调板（Title Actions）和字幕样式调板（Title Styles）等各个板块，如图 7-3-5 所示。每个板块的内容都较为丰富，下面逐一进行介绍。

1）字幕工具调板（Title Tools）

字幕工具调板包含制作和编辑字幕所需要的工具，利用这些工具不仅可以创建各种类型的字幕，还能绘制多样化的图形。

（1）选择工具：选择工具图标为 ▶。选择工具可随意调整文字及图形的位置，同时可在字幕主面板中拉伸字幕边框，调整长宽比及旋转角度，如需进行等比缩放，则需按住 Shift 后再进行拖拽。使用选择工具进行旋转操作时，将鼠标放置于文本框四个顶点其中一个的上方即可。

（2）旋转工具：旋转工具图标为 ↻。除选择工具外，也可直接使用旋转工具对文本或图像进行旋转操作。使用旋转工具的好处在于，它可以避免产生除旋转外的其他操作，例如意外调整长宽比等。

（3）文字工具及垂直文字工具：文字工具及垂直文字工具图标为 T、IT。文字工具可以添加多个从左至右横向排列的文本；垂直文字工具可以添加多个由上至下纵向排列的文本。

（4）区域文字工具及垂直区域文字工具：区域文字工具及垂直区域文字工具图标为

图 7-3-3　调用"旧版字幕"面板

图 7-3-4　"项目"面板中旧版字幕的显示

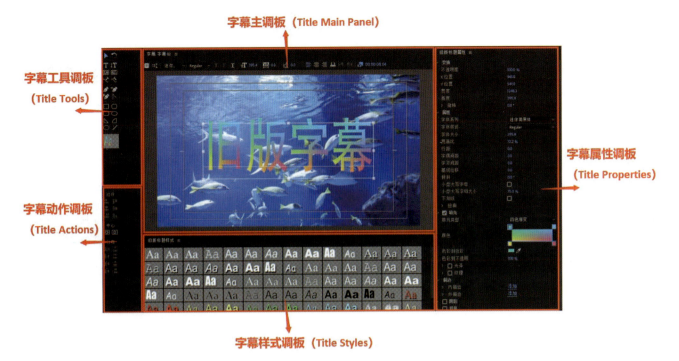

图 7-3-5 "旧版字幕"面板包含的板块

▦、▦。区域文字工具可以提前绘制出文字显示区域,避免出现文字遮挡主要画面内容等问题,区域框内文本由左至右横向排列;垂直区域文字工具,区域框内文本由上至下纵向排列。

其中区域文字工具可根据需要实时进行文本框范围的修改,如文本框右侧出现➕的标识,则文本框外还有未显示文字,若无标识则文字全部显示。

(5)路径文字工具及垂直路径文字工具:路径文字工具及垂直路径文字工具图标为▦、▦。路径文字工具可以绘制出文字显示路径,绘制完成后文本跟随路径进行显示,文本在路径上方由左至右进行排列,文字底部紧贴路径;用垂直路径文字工具绘制完路径后,文本跟随路径进行显示,文本在路径上方由左至右进行排列,文字左侧紧贴路径。路径绘制完成后无须点选,直接输入文字即可,如图 7-3-6 所示。

图 7-3-6 路径文字工具及垂直路径文字工具

通常情况下,使用路径文字工具绘制的是直线路径,如需要绘制曲线路径,则需要在直线尾部选定编辑点,并按住鼠标右键进行拖拽,即可将直线路径变为"贝塞尔曲线"路径。将直线路径变为曲线路径的同时,"锚点"的附近还会贯穿一条两头带有圆形的线段,我们称之为"贝塞尔手柄",调节"贝塞尔手柄"的两端,即可调整曲线的弧度,如图 7-3-7 所示。注意路径绘制需一次成型,绘制完成后无法进行部分"锚点"的修改,如绘制错误只能删除全部路径并重新绘制。

(6)钢笔工具、删除锚点工具、增加锚点工具、转换锚点工具:钢笔工具、删除锚点工具、增加锚点工具、转换锚点工具图标分别为▦、▦、▦、▦。钢笔工具与路径文字工具的区别在于,钢笔工具只能绘制"图形",无法在路径或图形上直接添加文字,如需增加文字,可再使用文字工具进行添加。钢笔工具也可以绘制直线或曲线,曲线绘制方法与"路径文字工具"相同。在对"钢笔工具"绘制的图形不满意时,可使用"删除锚点工具"及"增加锚点工具"进行"锚点"的增加或删除。"转换锚点工具"可将绘制完成后的曲线"锚点"

转换成直线"锚点"，或将直线"锚点"转换成曲线"锚点"。

（7）各类图形绘制工具：矩形工具图标为 ▢，圆角矩形工具图标为 ▢，切角矩形工具图标为 ▢，弧边矩形工具图标为 ▢，楔形工具图标为 ◣，弧形工具图标为 ◿，椭圆工具图标为 ◯，直线工具图标为 ◪。矩形工具可绘制长方形及正方形；圆角矩形工具可绘制圆角长方形及正方形，且圆角大小可进行调整；切角矩形工具可绘制切角长方形及正方形，且切角大小可进行调整；弧边矩形工具可绘制一对边为弧形的圆角长方形及正方形；楔形工具可绘制三角形；弧形工具可绘制 90 度扇形；椭圆工具可绘制正圆及椭圆。以上图形都可调整描边颜色及填充颜色。

图 7-3-7　贝塞尔曲线

2）字幕主调板（Title Main Panel）

字幕主调板包含工具按键及字幕编辑区。其中字幕编辑区是创建和编辑文本及图像的区域，区域上方的工具则用于辅助设置字幕字体、大小及排版样式等，同时可以制作游动、滚动字幕等。

（1）文字参数设置：在字幕主调板上部，由左至右依次排列了"文字参数设置"图标，如图 7-3-8 所示，分别是字体、字体规格（粗体、细体、斜体、下划线）、文字大小、字间距、行距、左对齐、居中对齐、右对齐图标。

图 7-3-8　"文字参数设置"图标

在添加中文字幕时，常遇到文字无法显示完全且出现"乱码"等情况，原因是在旧版字幕工作区新建字幕时，文字输入字体默认为英文字体，所以有一部分中文文字无法显示。其解决方式是将输入文本全部框选后更改成中文字体，如图 7-3-9 所示。

图 7-3-9　中文文本显示不正常的解决方式

（2）显示背景视频及背景视频时间码：显示背景视频及背景视频时间码图标分别为 ▣、00:00:03:07。显示背景视频图标点亮后可实时预览当前时间帧下的画面，辅助设置文字大小及排版样式，能够更加直观地感受新建字幕融入画面的感觉，取消点选后则呈现"阿尔法通道"背景。背景视频时间码则可显示当前画面所对应的时间帧。

Premiere Pro 中所有类似浅灰及中灰相间的网格状背景都叫作"阿尔法通道"，也就是透明图层，如图 7-3-10 所示。

图 7-3-10　"阿尔法通道"背景

（3）基于当前字幕新建字幕：基于当前字幕新

建字幕图标为 ▣。如需要创建两个及以上相同规格的字幕时，可预先设定好已确定规格的字幕的参数，再点选"基于当前字幕新建字幕"的按键，就会得到一个"新建字幕"对话框，通常情况下，对话框内的参数与已设定的参数一致，无须改动。更改字幕名称后点击确定，即可得到一个与之前的字幕规格相同的"字幕素材"，如图 7-3-11 所示。

（4）滚动/游动选项：滚动/游动选项图标为 ▣。滚动/游动选项可用来设置当前字幕的类型。字幕类型包括静止图像、滚动、向右游动、向左游动。其中静止图像指字幕会停留在画面某处，不会随着画面的移动而改变位置；滚动字幕指字幕会根据参数设置由下至上纵向移动，多用于在影片片尾展示演职人员名单；向右游动指字幕会根据参数设置由左至右横向移动，向左游动指创建字幕会根据参数设置由右至左横向移动，向右、向左游动字幕多用于新闻备注。点选滚动/游动选项后会弹出对话框，可根据需求选择字幕类型。

在"滚动/游动选项"对话框中还可以进行"定时（帧）"的设置，根据需求可以设置除"静止图像"外的运动字幕的起始点和结束点，也可以通过调整"预卷"和"过卷"来设置字幕驶入和驶出的停顿时长，通过调整"缓入"和"缓出"来设置字幕驶入和驶出的速度。"定时（帧）"参数以帧为单位，如图 7-3-12 所示。

3）字幕属性调板（Title Properties）

"字幕属性调板"位于"旧版字幕"面板右侧。Premiere Pro 中与字幕、图形属性相关的参数都位于"字幕属性调板"当中，这些参数可以帮助我们针对字幕、图像的透明度、位置、字体样式、填充颜色等进行个性化的设置，从而完善字幕样式，做出更加精美的字幕。

图 7-3-11　基于当前字幕新建字幕

图 7-3-12　滚动/游动选项

4）字幕动作调板（Title Actions）

使用"字幕动作调板"可以快速地对文本、图形进行排列和对齐，"字幕动作调板"中的工具分门别类地放置在"对齐"、"中心"和"分布"三个选项内，如图7-3-13所示。

5）字幕样式调板（Title Styles）

"字幕样式调板"当中存放着 Premiere Pro CC 2018 中所有的字幕样式预设，可以直接选择合适的字幕模板快速改变字幕外观，也可以在"旧版标题样式"旁的 ≡ 符号内选择"新建样式"进行自定义设置，如图7-3-14所示。

图7-3-13　字幕动作调板

图7-3-14　字幕样式调板

第八章

Premiere Pro CC 2018 的声音编辑

第一节　声音概述

1. 声音的形成

Premiere Pro 有着强大的音频混合功能。该软件集成了一个音频混合器，包括单轨、多轨音频录制、音频剪辑、音效添加、多轨混音及立体声、环绕声制作等功能。在实际操作中，可以灵活运用 Audition 和 Soundbooth 的音频处理功能，将处理结果导入 Premiere Pro CC 2018 中，为影片搭配更契合的音频。

物体在空气中振动产生声波，这些声波相互叠加、抵消，从而产生千变万化的声波形式。我们听到的声音在微观上是由一个个声波连续组合产生的，如果是两股完全相同的声波等相位进行叠加，那么新产生的声波的振幅就达到了原来单个声波振幅的两倍。如图 8-1-1 所示，蓝色波形叠加相同的品色波形后得到了紫色波形，振幅 3= 振幅 1+ 振幅 2，且振幅 3 是振幅 1/ 振幅 2 的两倍。相反，如果是两股相同的声波反相位进行叠加，则声波相互抵消，振幅变为零，声波消失。如图 8-1-2 所示，蓝色波形叠加完全相反的品色波形后得到的波形振幅为 0。

而在多数情况下，我们听到的声音来自音乐、人声、噪音和其他音源的叠加，它们的波形、振幅各不相同，于是其组合成的波形图像就显得更加复杂。如图 8-1-3 所示，蓝色波形与品色波形进行复杂的相加后，就得到一个全新的紫色波形。

图 8-1-1　振幅 1+2= 振幅 3=2（振幅 1/ 振幅 2）

图 8-1-2　振幅 1+2= 振幅 3=0

图 8-1-3　两种完全不同的波形叠加

2. 影视声音的分类

在电影发展初期,电影只有画面和背景音乐,电影本身是没有声音的,这个时期被称为"默片"时代。而就算是电影发展初期的无声电影,也不是严格意义上的"无声"。所以声音对影视而言,是一个必选项。声音可以带动观众情绪,使影片更具渲染力,同时影片中出现的人声或拍摄场景的环境音,都能够使剧情、画面更加的真实,更容易使观众"身临其境"。所以在视听技术已非常成熟的现代影像中,声音更是影视作品中无法忽视且不可缺少的一部分。

任何可以发声的物体,都可以发出具有各自特性的声音,比如不同乐器演奏的声音、不同人讲话的声音、不同类型的风声等。我们将这些声音进行大概的分类后,得出以下三种类型。

1)人声

人声是指人类所发出的声音。影视作品中的人物对话、人物独白等统称为人声。影视作品中的人声通常都是在拍摄影片的同时进行录制,后期剪辑时进行比对后直接使用。但如中期拍摄时因录音失误导致"人声"出现杂音或重音的问题,通常会先对音频进行后期处理,将其完善后再使用,如处理完成后仍无法使用,则会根据导演的需求进行配音。

注意:当场次中有两人及以上的人物对话,但只有其中某一位的音频出现问题时,仍需要将场次内出现的所有人声重新进行录制。因为后期重新录制的声音同拍摄现场录制的声音有着或多或少的区别,如仅仅只录制此场内的一句台词进行使用,会产生突兀感。

2)音效

音效包括以下几类:①自然界中真实存在的声音,如风声、车流声、鸟叫声等,可用乐器或软件模拟符合剧情逻辑的自然音效;②拍摄环境里的脚步声、钟表声、心跳声等;③科幻电影里的飞碟飞行声、怪兽吼叫声等。这些音效中"环境音"的部分可以进行同期录音或同环境补录,或是在网络音效库中找到相对真实的且符合剧情的音频。而模拟不存在的音频时需要找专业团队来进行音频的制作。

3)音乐

通过乐器或软件所制作的具有一定规律和一定艺术审美的音频类作品,叫作音乐。音乐的类型多种多样,有摇滚、爵士、民谣、流行乐等。音乐在影视作品中起着渲染气氛、推动剧情、衔接转场等作用。电影音乐的制作通常会寻找经验丰富的作曲团队,以影片内涵为"基调"进行创作,为影视作品的最终效果添砖加瓦。

第二节 Premiere Pro CC 2018 音频剪辑基础

1. 音频关键帧的使用

在进行音频剪辑的过程中,我们会根据剧情等实际情况在音频轨道中添加多条音频,同时会进行音频主次的调整,有时也会对音频进行渐变处理。在这些简单的音频调整中,我们常用到的工具就是——音频关键帧,如图 8-2-1 所示。

1)剪辑关键帧

我们可以通过在"效果控件"面板中设置"音量"的关键帧,来制作音频淡入淡出的效果,如图 8-2-2

（a）所示。还可以直接在"时间线"面板中按住 ◯ 来添加关键帧，制作渐变效果，如图8-2-2（b）所示。

2）轨道关键帧

通常情况下，时间线关键帧的设置为"剪辑关键帧"，"剪辑关键帧"是针对此轨道上选中的音频进行关键帧的添加，只对此段音频的音量产生影响。如需要针对此轨道所有音频进行"关键帧动画"和"声道"的调整，则需要使用"显示关键帧" ◯ 转换到"轨道关键帧"，就可以针对轨道所有音频进行设置了，如图8-2-3所示。

2. 音频增益

在前期录制一段音频时，因场景、设置等各方面原因，视频某段或某场的音量会忽大忽小，在这种情况下，我们会调整"效果控件"面板中的"音量"，或者直接在"时间线"面板中拖拽"音量线"来进行音量的调节，如图8-2-4所示。

图8-2-1　音频关键帧的按键区域

(a)

(b)

图8-2-2　通过"效果控件"与"音频轨道"设置关键帧

图 8-2-3　添加轨道关键帧

图 8-2-4　音量调整方法

但我们发现，使用这两种方式增加音量时，音量调节的极限只能达到 6 dB，且未对音频峰值造成影响，仅仅是增加了音量。如还想对低音频的部分进行调整，则需要使用到另一功能——"音频增益"。在对某段音频进行增益操作时，我们要先观察此段音频的振幅是否为标准值。选择需要"增益"的音频片段后，在右键菜单中选择"音频增益"或从"剪辑"菜单中选择"音频选项"—"音频增益"，跳转到"音频增益"弹窗，如图 8-2-5 所示。

在"音频增益"弹窗内，我们可以查看到此时音频的"峰值振幅"为 –13.1dB，整体偏低。一般而言，音频"峰值振幅"的标准值在 0dB 以下，所以我们首先可以设"标准化最大峰值"为 0 dB，将峰值振幅标准化，如图 8-2-6 所示。

通常情况下，对话等人声音频的标准值在 –6 dB 左右，所

图 8-2-5　音频增益

以我们也可以使用"调整增益值"。以峰值振幅 –13.1dB 为例，我们需要增加 7dB 左右的峰值振幅，那么直接在"音频增益"弹窗中将"调整增益值"设置为 7dB 即可。再进行播放时，我们观测到音频仪表上的峰值就在 –6 dB 左右了，如图 8-2-7 所示。

注意：我们在调整音频大小时，应保证音频最高点尽量不要超越 0 dB，其原因在于 0 dB 以上的峰值会导致部分高音出现爆音。

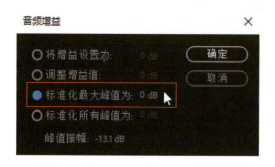

图 8-2-6　音频增益——标准化最大峰值

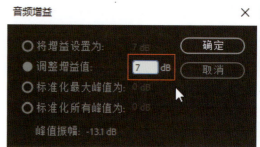

图 8-2-7　音频增益——调整增益值

第三节　Premiere Pro CC 2018 音频混合器

Premiere Pro CC 2018 中的音频混合器基本分为两种，即"音频剪辑混合器"和"音轨混合器"。"音频剪辑混合器"是对所指认音频进行调节，而"音轨混合器"是对所指认音轨上所有的音频进行调节，两者的调节对象有着本质的区别。

1. 音频剪辑混合器

1）左右声道、静音、独奏

音频剪辑混合器由三部分组成，默认情况下会有音频 1、音频 2 和音频 3 三个完全一样的音频调节区域。其中上半部分包含以下内容：左右声道按钮，可直接点选"L"或"R"进行左右声道的调整，也可以更改按钮下方的数值来进行左右声道参数的设置；"M"与"S"按钮可以开启静音和独奏功能；关键帧按钮可以用来为音频添加关键帧。具体如图 8-3-1 所示。

图 8-3-1　音频剪辑混合器上半部分

2）音量滑杆与自动关键帧

音频剪辑混合器中部可以实时查看音频振幅，可以通过音量滑杆调整音量以及调节关键帧。关于音量的调整，音量滑杆与"效果控件"中"音量"的功能不同，后者是根据需求进行判断后再调整，前者则可以在播放的同时进行调整且音频不会停止，可以实现实时的音频调节，如图 8-3-2 所示。

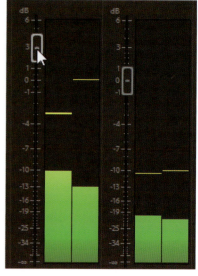

图 8-3-2　音频剪辑混合器中间部分

我们可以观察到，在中部显示区域左侧有一条量程为 –∞ ~ 6 dB 的刻度线，这就意味着，在音频剪辑混合器中，音量的调整值最大只能到 6 db。如需要将音频设置得更高，我们也可以对 6 dB 的最大值进行提升。点击"编辑"—"首选项"—"音频"，在弹出的"首选项"对话框中，我们可以按照需求，对"大幅音量调整"进行设置，如图 8-3-3 所示。

一般情况下，尽量不要使用此方法进行音频提升，应先使用"音频增益"将音频调整到标准值后再进行音量调整。

音频剪辑混合器下半部分可以查看音量滑杆调整数值并对音频轨道进行命名，如图 8-3-4 所示。

在日常的音频剪辑中，有时会遇到音频配合旁白的情况，这时的音频设置会变得较为复杂。根据旁白一段一段地调整音频的话过于烦琐，这时我们可使用"关键帧"配合"音量滑杆"进行设置。

我们可以将时间线定位到需要编辑的音频开头，点选音频剪辑混合器中的"关键帧"，对第一帧进行设置，设置完成后开始播放，在播放过程中根据需求拖动"音量滑杆"，直到获得满意的结果。观察时间线上的音频可以发现，软件已根据拖动"音量滑杆"的结果自动设置关键帧了，这大大提高了音频剪辑的效率，如图 8-3-5 所示。

图 8-3-3　大幅音量调整

图 8-3-4　音频剪辑混合器下半部分

图 8-3-5　音频动态关键帧

2. 音轨混合器

音轨混合器与音频剪辑混合器的面板极为相似，也包含了音频 1、音频 2 和音频 3 三个完全一样的音频调节区域，但音轨混合器还增加了一个"主声道"的音频调节区域。音轨混合器上半部分除了调节左右声道外，同样可通过开启"M"与"S"按钮来进行静音和独奏的控制；中间部分可以实时查看音频的振幅，可以通过音量滑杆调整音量以及调节关键帧；下半部分可以查看音量滑杆调整数值并对音频轨道进行命名。其使用方法和注意事项与音频剪辑混合器相同，如需要可进行参考。

1）录制功能

可以观察到音轨混合器上半部分增加了"麦克风"的下拉选项，也就是说，音轨混合器是可以进行声音录制的。通常情况下，我们需要将"麦克风"与软件链接，可点击"编辑"—"首选项"—"音频硬件"，在弹出窗口中的"默认输入"栏进行设置，便可开始使用"麦克风"，如图 8-3-6 所示。

图 8-3-6　链接"麦克风"

添加"麦克风"后,我们就可以进行录制了。我们可以使用音轨混合器中的 R 键进行录制轨道的选择,然后使用面板下方的录制组件 进行录制。注意录制前一定先要进行轨道的选择,并在"节目"面板中设置好需要录制区域的"入点"和"出点",避免出现录制音频外溢而影响其他音频的情况。设置完成后就可以使用 及 按钮进行录制了,录制完成后时间线上会自动生成录音结果,如图8-3-7所示。

2)效果和发送功能

在"麦克风"下拉菜单旁,我们可以观察到新增了一个 符号,点选完成后在整个面板顶部出现一分为三的灰白色区域,这就是"效果和发送"面板,如图8-3-8所示。

"效果和发送"面板最上面的部分显示的是音频特效,我们可以通过右侧的下拉按钮来进行音效的添加,如图8-3-9(a)所示;中间部分是音频特效所对应的声道的设置,如图8-3-9(b)所示;下半部分显示的是特效的一些详细参数,如图8-3-9(c)所示。

3)自动模式

音轨混合器中的"自动模式"与音频剪辑混合器中的"关键帧"相似,都是根据需求对音频进行实时编辑,区别在于"自动模式"下拉菜单中新增了更全面的写入模式。

我们在下拉菜单中可以看到"读取""闭锁""触动""写入"等选项,其中"读取"选项为默认值,不会对音频造成任何改动;"写入"选项与音频剪辑混合器中的"关键帧"的使用与操作方法一样,选择"写入"后播放音乐,就可以开始调动音量滑杆了(参考"音量滑杆与自动关键帧"部分)。由于音轨混合器只针对轨道进行调整,因此如果需要在时间线中显示"关键帧",就要在时间线中点击"显示关键帧"—"轨道关键帧"—"音量"来查看关键帧动画,如图8-3-10所示。

图8-3-7 "音轨混合器"录制流程

图8-3-8 "效果和发送"面板

(a)

(b)

(c)

图8-3-9 "效果和发送"面板三个区域的功能

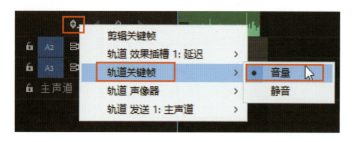

图 8-3-10　显示轨道关键帧

自动模式下还有"触动"模式及"闭锁"模式。"触动"及"闭锁"模式下，如不使用音量滑杆进行干预，是不会对此之前所设置的关键帧造成影响的。而"触动"模式与"闭锁"模式的区别在于，"触动"模式下，在调动音量滑杆前需确认一个标准值，而在播放过程中无论如何进行调动，滑杆都会匀速回归到此标准值，如图 8-3-11 所示。而"闭锁"模式下会直接进行变化干预，不会回归此标准值。

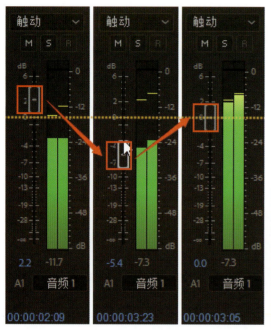

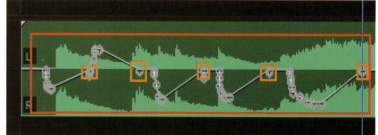

图 8-3-11　"触动"模式下关键帧的变化

第九章
Premiere Pro CC 2018 综合实训

第一节　预告片剪辑

预告片是将主题活动或电影的精彩镜头进行精选，再将这些镜头进行技巧性剪辑，创造出令人印象深刻且具有预告作用的效果短片。预告片可分为先行预告片、正式预告片、超级碗预告片、电视预告片、剧情版预告片、加长版预告片等。它们都作为一种宣传手段，用来吸引人观看电影或参与某项活动。这一节将介绍如何使用预告片的剪辑思路及方法来进行预告片的剪辑。

[前期制作思路] 通过活动素材，我们可以了解到此次剪辑的预告片为大型舞台剧——《特殊课堂》。舞台剧是指在一定的舞台空间内，通过搭景及表演，向观众展现一定故事情节的戏剧艺术。舞台剧对演员的要求非常高，对音乐、剧本、造型、舞台设计、灯光等专业的要求都十分苛刻。这次预告片的剪辑要求就是能够体现此次舞台剧的核心内容——新冠肺炎疫情，在此前提下，我们首先需要在大量素材中找到最能够体现疫情的内容，其次需要挑选舞台造型、设计、灯光等较为优秀的画面，最后将挑选出来的素材根据一定的逻辑顺序进行拼接剪辑。这里的逻辑是指时间逻辑或空间逻辑等，要求画面衔接不突兀即可。

[步骤01] 将素材库中的素材进行备份，以免素材丢失。备份完成后，按照不同的活动地点将素材文件进行分类。注意：在进行素材分类时，文件夹的命名规则一般为"拍摄日期+活动名称"或机器、机位名称。此案例的活动素材是现场录制的，且设定了三个机位同时进行录制，所以将素材文件夹命名为机位1、机位2、机位3，如图9-1-1所示。

[步骤02] 挑选有效素材。在拿到活动素材并分类完毕后，需要对素材进行有效的整理，即逐一进行素材的预览。本案例中我们需要先将素材进行同步对位（见"综合实训"第二节），再将所有素材中能够体现活动主题的画面及好看的画面挑选出来。可直接在源面板中将选中的素材进行入点和出点的设置，如图9-1-2所示。

挑选完成后使用插入或覆盖功能，将素材添加到"时间线"面板中进行剪辑，通常我们把备用素材添加到"V1"以上的时间线轨道上，"V1"时间线轨道留"空"，作为备用。注意：在将素材插入或覆盖到相应轨道时，需将轨道前端的"V1"标识拖曳到对应轨道，如图9-1-3所示。

[步骤03] 挑选配乐。配乐在预告片中起着关键的作用，需要针对活动要求和素材风格挑选适合的音乐，以便使预告片更符合要求。一般预告片的剪辑时长没有规定，根据制作方要求或播放途径进行调整即可。由于此次活动为舞台剧，且主题较为感人，因此要求剪辑时长在1分钟左右。为了体现舞台剧的主题，我们推荐使用较为煽情的背景音乐。通过筛选，发现素材中刚好有一段由主角自己作曲、曲风较柔和且时长1分钟左右的歌曲，所以最后直接选用了此歌曲作为配乐。

[步骤04] 挑选完配乐后，需要新建项目、准备剪辑。首先我们将音乐导入时间线，再对音乐长度进行一定的调整（去除多余部分），然后就可以组接素材了，如图9-1-4所示。

[步骤05] 组接素材前，我们需要创建一个整体的剪辑思路。在预告片剪辑中，剪辑技巧占据次要位置，重点应放在如何在短时间内把故事或理念讲清楚。此次案例中的舞台剧，其故事情节围绕"疫情"展开，以

图 9-1-1　素材分类

图 9-1-2　设置出、入点

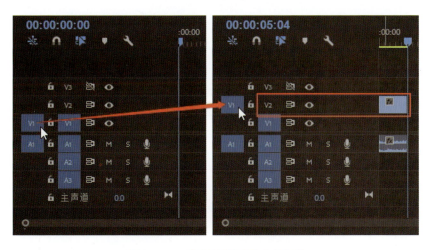

图 9-1-3　将素材放置到对应轨道

图 9-1-4　导入音乐

在校大学生的视角展现疫情前的美好生活，以及人们从疫情初期的无奈、恐慌到在疫情中砥砺前行，最终坚定战胜病毒的决心。由于之前选择配乐时直接选用了舞台剧中的一段歌曲，而对应的画面内容正是主角在舞台上演唱此曲目，同时大屏幕播放的正是疫情前期、中期、后期的内容，因此本片在剪辑风格上可以和"MV"的剪辑方式相结合，也就是以演唱素材为主体，穿插符合预告片要求的素材。有了这样的整体思路后，就可以正式开始剪辑了。

首先，我们给片头添加字幕，包括舞台剧的名称——《特殊课堂》以及演出方等。使用文字工具添加文字并排版，通过"效果控件"面板修改文字字体、大小和颜色。字幕效果一直延续到第一个画面开始，让画面产生延伸感，如图 9-1-5 所示。

[步骤 06] 根据歌词内容安排画面。这里选择全景画面作为起始画面，用来交代地点及主角，因为演出人员的服装也能体现舞台剧的主题，所以先使用了全景镜头，而后一整段演唱内容直接使用近景镜头进行穿插。

根据歌词内容及场景设计,我们将视频素材的整体顺序进行微调,第一段调整为表现疫情刚暴发时人们的无奈、绝望的素材,第二段再放人们为尝试战胜疫情所做的一些斗争的素材,并穿插一些疫情之前的美好生活片段,表现人们对没有疫情的生活的向往,第三段以人们表达战胜疫情的决心的素材收尾,如图9-1-6所示。

[步骤07] 在剪辑过程中,我们保留了素材的原始音频,特别是比较重要的内容的音频。比如,第一段中有一位患者家属打电话四处求医的剧情,通过台词可以很清晰地了解到现阶段"疫情"的状况,演员的声音也能体现疫情下人们绝望的心情,所以在此段我们保留了重点台词的音频。第二段中保留了女主角在镜头前起誓的音频,可以很好地推动剧情发展。第三段中保留了斗志昂扬的志愿者阐述为疫情下的社会所做的贡献的音频,将观众情绪拉满,给故事一个收尾。使用钢笔工具在需要保留的音频素材的开头和结尾添加关键

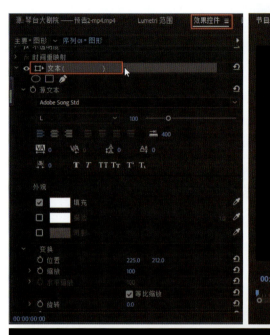
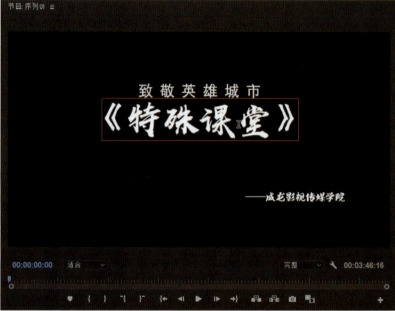

图9-1-5　添加片头字幕

图 9-1-6　视频素材顺序调整

图 9-1-7　为音频素材做淡入淡出效果

帧，制作淡入淡出的效果，使音频的衔接自然缓和，如图 9-1-7 所示。

对于剩余素材，如可以通过画面判断内容的素材，或服化道或舞台设计较好的画面素材，我们通过单击鼠标右键，取消视频和音频的链接后删除音频即可，如图 9-1-8 所示。

图 9-1-8　删除不需要的音频素材

[步骤08] 由于此次预告片的整体故事情节比较温暖，所以在镜头的衔接上不需要使用太多的转场特效，使用能够带入情绪的"交叉叠化"转场效果即可。点击"效果"面板后，选择"视频过渡"中的"交叉溶解"，并将"交叉溶解"转场效果拖曳到相应的素材中间，如图9-1-9所示。

最后整体观看视频并做最终调整，即可进行预告片的导出。本案例的制作思路和流程仅供大家参考。

图9-1-9　添加转场特效

第二节　访谈节目剪辑

访谈节目是由主持人邀请有关人士及受众，围绕公众普遍关注的重要问题，以提问与讨论的形式展开的一种电视节目形态。通过主持人有逻辑地提问，观众可以获取自己想要的信息。访谈节目作为一种经典的电视节目形态，其拍摄通常以固定机位为主，各个机位负责摄取指定对象的视听素材。本次实训中的访谈节目，采用了"一位主持人+两位嘉宾"的形式，分别设置了A、B、C三个机位，总共获取了4分多钟的视频素材，供学生进行练习。

通过前期的策划与编排，我们运用了三机位的形式完成前期的拍摄工作。素材如图9-2-1至图9-2-3所示。

[后期制作思路] 首先对已拍摄好的素材进行筛选（案例中我们已经做了初步的筛选），然后明确本次剪辑所采用的主要剪辑手法——一是多机位剪辑，二是利用超级键进行抠像。

[步骤01] 导入素材"A机位第1段.mp4、B机位第1段.mp4、C机位第1段.mp4"到项目窗口，如图9-2-4所示。

[步骤02] 多机位剪辑：

首先我们需要选定进行多机位合并的素材（A机位第1段.mp4、B机位第1段.mp4、C机位第1段.mp4），然后点击鼠标右键，选择"创建多机位源序列"，如图9-2-5所示。

在弹出的"创建多机位源序列"对话框中，我们对多机位源序列进行相应的设置，如图9-2-6所示。

图 9-2-1　A 机位效果　　　　　　图 9-2-2　B 机位效果

图 9-2-3　C 机位效果　　　　　　图 9-2-4　导入素材

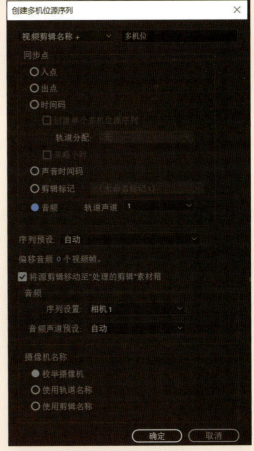

图 9-2-5　创建多机位源序列　　　　图 9-2-6　多机位源序列设置

创建多机位源序列后，素材箱中会出现一个多机位源序列。我们将多机位源序列插入时间轴中，如图9-2-7、图9-2-8所示。

双击该多机位源序列，在监视器上我们可以看到三个机位拍摄的素材正在同步进行播放，如图9-2-9所示。在预览窗口中，我们按住快捷键Shift+O，进入多机位剪辑模式，如图9-2-10所示。在此模式下，我们按住空格键，播放视频素材序列，根据主持人、嘉宾的访谈内容，利用鼠标进行画

图9-2-7 多机位源序列

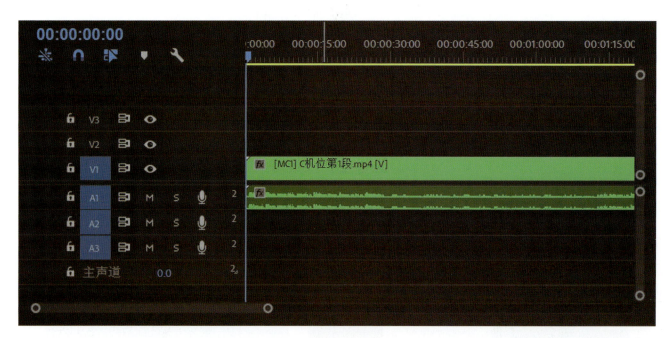

图9-2-8 将多机位源序列插入时间轴

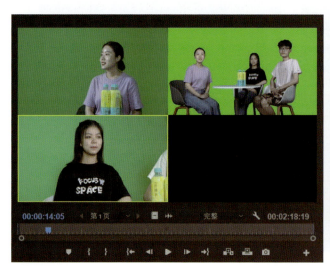

图9-2-9 多机位源序列预览

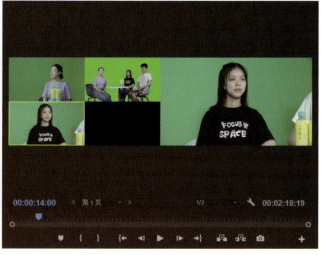

图9-2-10 进入多机位剪辑模式

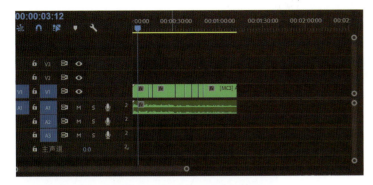

图 9-2-11　自动选取画面

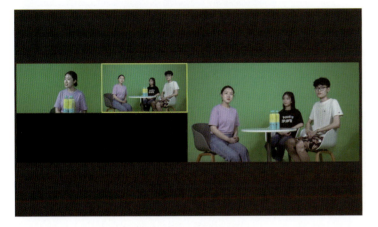

图 9-2-12　快速剪辑

图 9-2-13　利用传统剪辑手法处理音视频

图 9-2-14　粗剪序列

面选择（点击即可），Pr 软件将自动进行画面的选取，可实现效率较高的快速剪辑，如图 9-2-11、图 9-2-12 所示。

在剪辑完第一段素材之后，我们可利用同样的方法，将后续的素材进行快速剪辑。我们继续将"B 机位第 2 段 .mp4、C 机位第 2 段 .mp4"两段素材导入素材箱中，利用上文所述的多机位剪辑的方法，迅速将画面选择完毕。

需要注意的是，A、B、C 三个机位的第三段素材在录制的时候时间码并不一致，我们可以采取传统的剪辑手法将音频和视频对齐后，进行镜头选择与剪辑，如图 9-2-13 所示。

将所有素材进行剪辑后，我们得到了如图 9-2-14 所示的粗剪序列。粗剪结束后，我们开始进入抠像的制作。

接下来我们导入素材"演播室 .psd"作为背景，然后查看素材，如图 9-2-15、图 9-2-16 所示。

导入素材后，我们按照"上面覆盖下面"的原则，将演播室素材放置在视频素材轨道之上。然后点击需要抠像的素材，在"效果"中搜索"超级键"，如图 9-2-17 所示。

在"视频效果"面板中，我们进行"超级键"参数的设置。我们先设置输出为"Alpha 通道"，这样方便我们查看取色是否干净。点击取色器后，将主要颜色设置为绿色，再将设置改为"合成"，完成抠像，如图 9-2-18、图 9-2-19 所示。

抠像完成后，我们可根据实际需要，对背景的大小进行适度调整，让视频素材与背景素材的比例更加协调。选择"缩放"，将对应数值改变为"125"，如图 9-2-20 所示。

需要注意的是，该背景的缩放比例

图 9-2-15　找到"演播室.psd"素材　　　图 9-2-16　导入"演播室.psd"素材

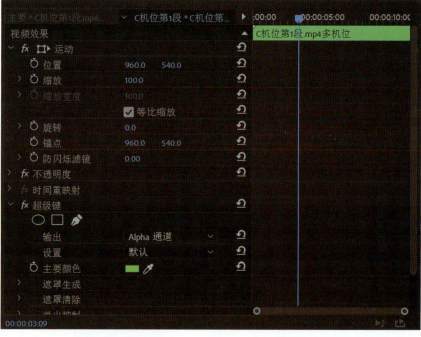

图 9-2-17　搜索"超级键"　　　图 9-2-18　"超级键"参数设置

和位置仅适用于正面机位（B机位）所对应的镜头，当画面切换至A或C机位的镜头时，我们需要对背景素材进行透视变形，如图9-2-21至图9-2-24所示。

图 9-2-19　完成抠像　　　图 9-2-20　完善背景比例

图 9-2-21　适用于 A 机位的背景素材参数

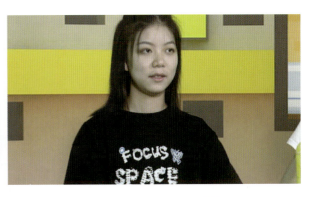

图 9-2-22　A 机位抠像效果

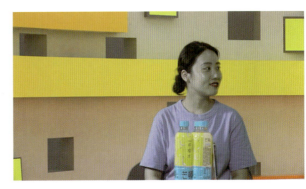

图 9-2-23　适用于 C 机位的背景素材参数

图 9-2-24　C 机位抠像效果

根据每一个机位的景别、角度，我们对背景的位置和缩放比例等参数进行调整后，将其插入对应的轨道下方。注意剪辑的时候不要覆盖原有的素材，导致画面不匹配。剪辑最终效果如图 9-2-25 所示。

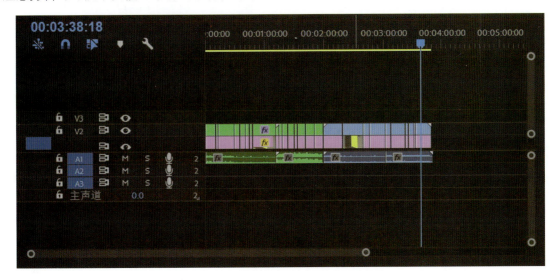

图 9-2-25　剪辑最终效果

第三节 Vlog 短视频制作

Vlog 是 video blog 的缩写，意思是视频日志，是近年来非常流行的一种视频记录形式。它本质上和文字日记、图片日记是一个类型，只是用视频的方式承载日志的内容。Vlog 可以用来记录生活的方方面面，表达故事和情感，突出作者的个人特色，常运用一定的拍摄技巧结合后期剪辑，传达人们的生活理念和品味。

这一节将根据 Vlog 短视频制作的一般流程来介绍制作思路和方法。首先选定一个拍摄 Vlog 的地点，然后根据实际场景设计出简要的分镜头脚本；前期工作完成后开始进行实地拍摄，拍摄过程中会根据实际情况调整分镜画面和内容；拍摄完成后对素材进行筛选，在 Pr 里将镜头画面进行剪辑及连接，根据所选的音频素材，合成并导出最终视频。

[前期制作思路] 经过几次实地考察，将 Vlog 的拍摄地点定在了武汉楚河汉街，在采集了一些实景素材后，我着手设计了分镜头脚本简稿，如图 9-3-1 至图 9-3-3 所示。

汉街 Vlog 分镜头脚本的主要内容是记录少女在汉街逛街的情况，在设计时需展现有汉街特色的景点和具备时尚潮流元素的店铺，凸显人物的青春气息。

图 9-3-1　Vlog 分镜头脚本 1　　　　　　图 9-3-2　Vlog 分镜头脚本 2

[中期制作思路] 分镜头脚本设计好后，就能着手准备拍摄器材了，拍摄 Vlog 的器材为索尼 A7R4 单电数码相机和大疆如影 S 手持云台，之后我们可以根据天气情况选择合适的时间段进行拍摄。由于缺少航拍设备，中期拍摄时，我和拍摄小组将航拍镜头替换成了空镜画面。汉街场景具有一定的随机性，这个随机性主要体现在每隔一段时间，户外街道的布置都会发生变化。我们进行拍摄的当天恰逢建党 100 周年，汉街剧院被红色电影海报展的展板遮挡住了。不过，海报展本身也是特殊时期汉街独有的一道风景线，是非常有记录价值的，许多早期的电影海报设计感强且有纪念意义，因此我们根据天气情况和环境限制，临时调整并修改了部分分镜头。

分镜头的具体调整情况：shot01 改为向前推镜的空镜头，shot06 改为建筑外立面的移动空镜头，shot03 和 shot08 利用遮罩转场合并在一起，去掉 shot04 街道背景的推镜头转场，这部分接上红色电影海报展多个镜头的快节奏剪辑，和前后镜头用水平摇镜结合在一起。结尾的部分去掉了推镜和拍照定格，利用空镜头的细节描写加上文字标题动画收尾。

[后期制作方法] 首先对已拍摄好的素材进行筛选，由于拍摄时需要小组成员，主要是视频主角和摄影师之间的配合，一般一个镜头会拍摄多条画面，便于后期处理时选择画质、效果最合适的镜头使用。

[步骤 01] 将挑选好的素材导入 Pr 里，按照镜头次序摆放在时间线上，镜头次序根据前期制作思路确定。第一个镜头是汉街上满天星吊灯的空镜头，利用向前的运动方向衔接开门的推镜头。后续会根据门框的大小制作一个遮罩动画，将女孩从左边入画的镜头与坐在乐高旁边的镜头进行衔接，之后通过水平摇镜衔接看红色电影海报的快节奏剪辑片段，然后是水平摇镜衔接背包拉镜，插入移动的空镜头后连接侧面跟拍女孩的镜头画面，利用跟拍时汉街上的黑色灯柱添加遮罩转场动画，接上女孩拥抱夹机占玩偶后微笑的画面，最后用空镜头出文字标题动画。排列好视频素材后，选择无版权音频素材 clouds.wav 放在音频轨道 1 上，在音频素材鼓点和节奏变化明显的地方打上标记点，如图 9-3-4 所示。

[步骤 02] 预览素材后进行粗剪，将不需要的镜头和穿帮的镜头剪掉。播放音频素材，在适当的时间点打上节奏标记，主要是快节奏音乐入点和出点的位置，以及音乐的节奏变化需配合镜头快速切换的位置，如图 9-3-5 所示。

[步骤 03] 大致调整好素材的大小并做好音频节奏标记后，根据标记点重新在轨道上排列视频素材，为后续的遮罩动画做准备。在音乐节奏感强、标记点密集处确认前后素材的时长和播放速度，做成踩点剪辑的效果。这部分视频画面使用了女孩看红色电影海报的背面平拍镜头，在主体不变的条件下，跟随音乐节奏只切换画面背景的海报图像，这个片段的前后衔接用的是水平摇镜，利用镜头从左到右的运动来进行画面衔接，制作方法和效果如图 9-3-6 和图 9-3-7 所示。

图 9-3-3　Vlog 分镜头脚本 3

图 9-3-4 时间线上的素材

图 9-3-5 素材粗剪和音频节奏标记

图 9-3-6 踩点剪辑的时间线

图 9-3-7 踩点剪辑的画面效果

[步骤04] 把踩点剪辑之前的素材的播放速度用时间重映射调整一下，让镜头画面的前后衔接更加连贯。需要调整时间重映射的素材为 C1036.mp4、C1017.mp4、C1024.mp4、C0997.mp4、C1047.mp4 等，调整时需注意前后的播放速度尽量保持一致，加速的部分平滑过渡。部分素材也可直接调整速度与持续时间，修改整段视频的播放时长，设置时间插值为帧混合，将音频多余的部分剪掉并尽量与视频素材对齐。

由于时间重映射的制作方法在前面的章节已经详细描述过了，这里就只展示时间线上的制作效果，视频前面的调整效果如图 9-3-8 所示，视频后面的调整效果如图 9-3-9 所示，调整好后，整体时间线效果如图 9-3-10 所示。

[步骤05] 给需要添加遮罩动画的片段绘制遮罩并调整蒙版路径的关键帧。先给素材 C1046.mp4，也就是开门的镜头画面添加遮罩，在素材可见的起始帧处，点击"效果控件"面板单中"蒙版"里的钢笔工具，绘制一个矩形蒙版，如图 9-3-11 所示。

绘制的具体效果如图 9-3-12 所示。

可以使用鼠标滚轮向上或向下滚动查看前后画面的蒙版情况，向上滚动滑轮是向前播放一帧，向下滚动滑轮是向后播放一帧。可以在使用钢笔工具的同时按住 Alt 键，将已绘制好的锚点变换为贝塞尔曲线效果，目前的合成里暂时不需要绘制曲线。绘制过程中将"节目"窗口的视图适当放大，便于观察蒙版的绘制情况，逐帧绘制并调整锚点的位置，使其与门框四周的位置变化相匹配。绘制好蒙版后需要勾选"已反转"，以便显示出下方的视频画面，开门镜头的蒙版绘制效果如图 9-3-13 所示。

蒙版路径的关键帧动画效果如图 9-3-14 所示。

图 9-3-8　时间重映射的调整 1

图 9-3-9　时间重映射的调整 2

图 9-3-10　整体时间线效果

图 9-3-11　用钢笔工具绘制蒙版界面

图 9-3-12　开门镜头的矩形蒙版绘制效果

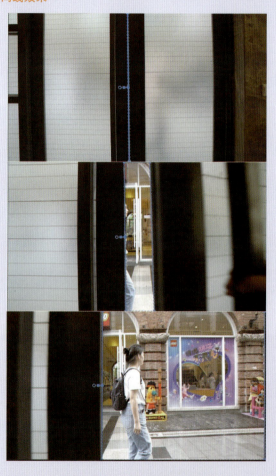

图 9-3-13　开门镜头的蒙版绘制效果

图 9-3-14　开门镜头蒙版路径的关键帧动画效果示意图

这部分遮罩动画制作好后，接下来制作另一段遮罩动画，方法与上面一样。点击素材C0989.mp4，打开"效果控件"，点击"蒙版"界面下的钢笔工具，在视频第一帧的位置绘制一个四点的矩形蒙版，需要注意的是，这段视频有一部分画面是不需要蒙版的，可以先将蒙版的四个锚点移动到画面左侧出画的地方，然后在黑色灯柱从左侧入画时，将蒙版的锚点随之移动过来，适配灯柱的轮廓形状，具体的制作效果如图9-3-15所示。

这一段视频的蒙版路径的关键帧动画效果如图9-3-16所示。

[步骤06] 遮罩动画制作好后，开始进行视频整体的调色，由于拍摄时间、地点、天气、环境和光线的影响，调色是所有后期制作中必不可少的环节，本案例当中主要运用"颜色校正"中的Lumetri滤镜进行调色，如图9-3-17所示。

具体调整方法是将"Lumetri颜色"滤镜直接拖放到时间线的视频素材上，打开"效果控件"菜单，找到该滤镜，打开曲线界面，先整体调整视频画面的明暗以及RGB通道的亮度和饱和度，然后打开色相饱和度曲线，加强或弱化不同颜色的色彩倾向。

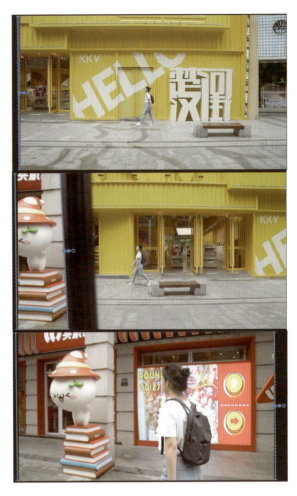

图9-3-15　带灯柱的侧面跟移镜头的蒙版绘制效果

图9-3-16　侧面跟移镜头蒙版路径的关键帧动画效果示意图

图9-3-17　Lumetri颜色

本视频的调色思路是以暖色调为主，适当提高部分画面的饱和度，提亮拍摄时过暗的镜头画面，降低曝光过度的镜头中的明暗对比，使素材之间的色调和谐统一。

视频开头空镜画面的曲线调整情况如图9-3-18所示。

色相饱和度曲线的调整如图9-3-19所示。

调色前后的画面对比效果如图9-3-20所示。

图 9-3-18　满天星灯空镜头的 RGB 曲线调整　　　　图 9-3-19　满天星灯空镜头的色相饱和度曲线调整

图 9-3-20　满天星灯空镜头调色前后的画面对比

后面需要调色的素材也是运用同样的方法进行色彩调整，这里不再赘述制作流程，其调色前后的对比如图 9-3-21 至图 9-3-26 所示。

其中看海报的快速剪辑部分镜头画面较多，色彩也比较接近，可以调整一个后直接复制粘贴 Lumetri 滤镜，效果就不一一展示了。

[步骤 07] 视频调色完成后，再次预览视 / 音频效果，进一步调整镜头之间的过渡效果。本案例多数使用的是无技巧转场的方式，技巧转场的部分主要使用了遮挡转场。仔细观察后发现人物逆光镜头和后面的移

图 9-3-21　与乐高互动镜头的调色对比

图 9-3-22　看海报镜头的调色对比

图 9-3-23　人物逆光镜头的调色对比

图 9-3-24　移动空镜头的调色对比

图 9-3-25 侧面跟移镜头的调色对比

图 9-3-26 结尾空镜头的调色对比

动空镜头之间的衔接不太好，可以在这两段素材之间添加一个黑场视频来进行过渡，如图 9-3-27 所示。

将黑场视频的位置放置在两段素材之间，用剃刀工具裁剪至合适的时长，如图 9-3-28 所示。

给黑场视频设置不透明度关键帧动画，让过渡更加自然，如图 9-3-29 所示。

结尾部分，和夹机占玩偶互动的镜头与最后的空镜头画面之间的衔接也不太流畅，这里我使用了 FilmImpact 中的 Impact Blur To Color 滤镜，如图 9-3-30 所示。

将滤镜放置在时间线上的空镜头入点位置，如图 9-3-31 所示。

选中该滤镜后，用"效果控件"面板中的吸管工具拾取空镜头上合适的颜色作为过渡色，如图 9-3-32 所示。

给最后的空境素材添加一个黑场溶解的滤镜，给音频素材添加指数淡化效果。

[步骤 08] 过渡效果制作完毕后，给结尾的空镜头添加一个文字标题动画，选择工具栏的文字工具，把时间线拖放到结尾素材合适的位置上，在"节目"界面点击并输入文字 Vlog in HanGai，字体为 Impact，大小为 180，字间距 25，添加阴影。文字标题的具体设置如图 9-3-33 所示。

给文字标题添加不透明度的关键帧，制作淡入淡出的效果，如图 9-3-34 所示。

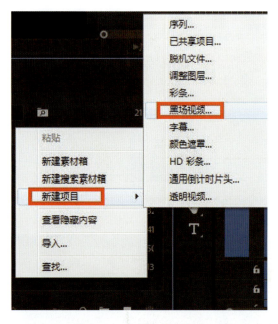

图 9-3-27 添加黑场视频

图 9-3-28 调整黑场视频的位置和时长

图 9-3-29 给黑场视频设置不透明度关键帧动画

图 9-3-30　添加 Impact Blur To Color 滤镜

图 9-3-31　Impact Blur To Color 滤镜放置位置

图 9-3-32　拾取空镜头的颜色作为过渡色彩

图 9-3-33　文字标题的设置

图 9-3-34　文字标题的不透明度关键帧设置

文字标题的画面效果如图9-3-35所示。

项目最终合成的时间线效果如图9-3-36所示。

[步骤09] 所有镜头制作完成后再次预览视频，确认无误后导出，选择导出媒体，具体设置如图9-3-37所示。

待计算机运算结束后，完成视频素材的合成。本案例的制作思路和流程方法仅供大家参考。

图9-3-35　文字标题的画面效果

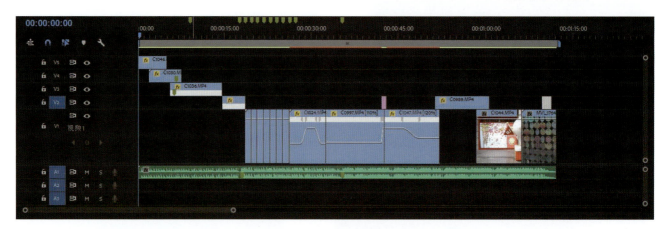

图9-3-36　项目最终合成的时间线

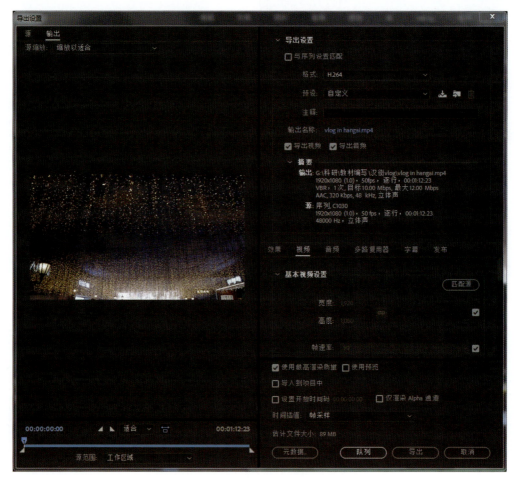

图9-3-37　成片导出设置

参考文献

[1] 盖尔·钱德勒. 大师剪辑：如何用视听语言讲故事（经典电影镜头剪辑技巧示例版）[M]. 徐晶晶，译. 北京：人民邮电出版社，2021.

[2] 罗伊·汤普森，克里斯托弗·J·鲍恩. 剪辑的语法[M]. 梁丽华，罗振宁，译. 北京：北京联合出版公司，2017.

[3] 鲍比·奥斯廷. 看不见的剪辑[M]. 张晓元，丁舟洋，译. 北京：世界图书出版公司，2013.

[4] 下牧建春. 电影剪接之道[M]. 上海：上海人民美术出版社，2015.

[5] 周新霞. 魅力剪辑：影视剪辑思维与技巧[M]. 北京：中国广播电视出版社，2011.

[6] 刘峰，吴洪兴，赵博. 数字影视后期制作[M]. 北京：中国广播电视出版社，2013.

[7] 李停战，周炜. 数字影视剪辑艺术与实践[M]. 北京：中国广播电视出版社，2006.

[8] 张弢. 数字剪辑[M]. 广州：暨南大学出版社，2018.

[9] 迈克尔·翁达杰. 剪辑之道[M] 北京：北京联合出版公司，2015.

[10] 李红萍. Premiere Pro CC 完全实战技术手册[M] 北京：清华大学出版社，2015.